手繪人生2

AN ILLUSTRATED LIFE

Drawing Inspiration from the Private Sketchbooks of
Artists, Illustrators and Designers

丹尼・葛瑞格利 Danny Gregory

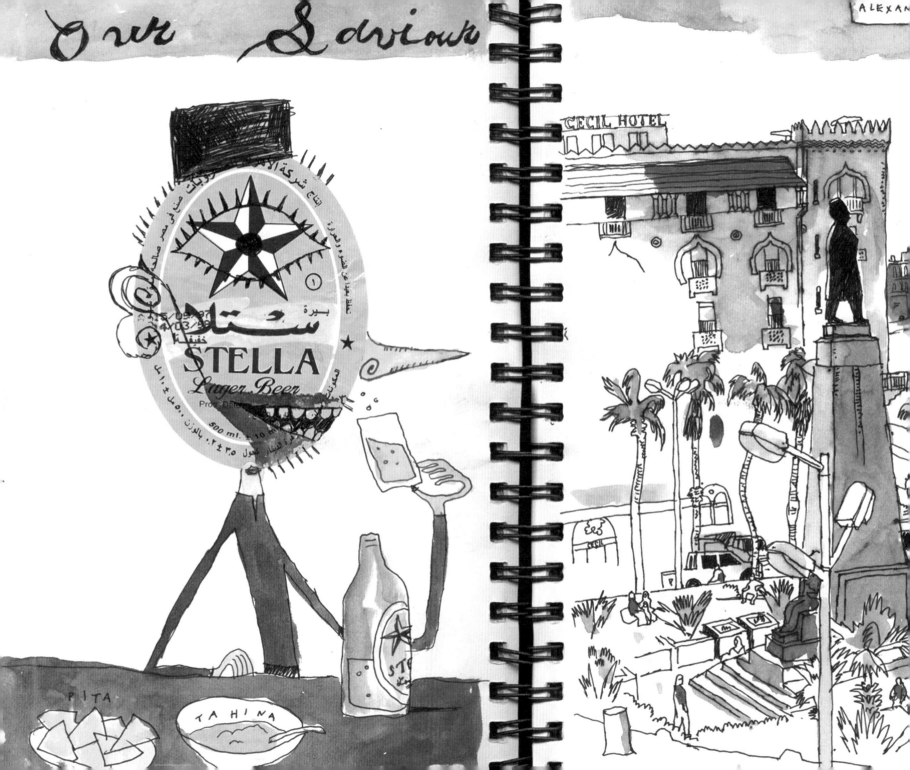

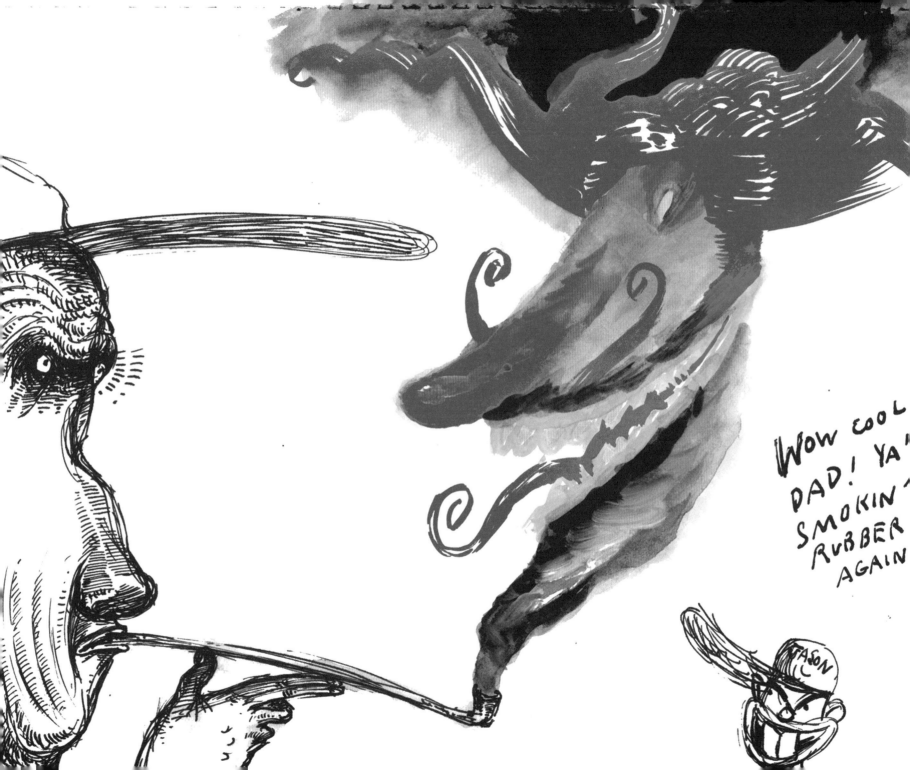

目錄

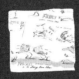
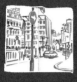
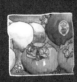

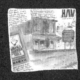

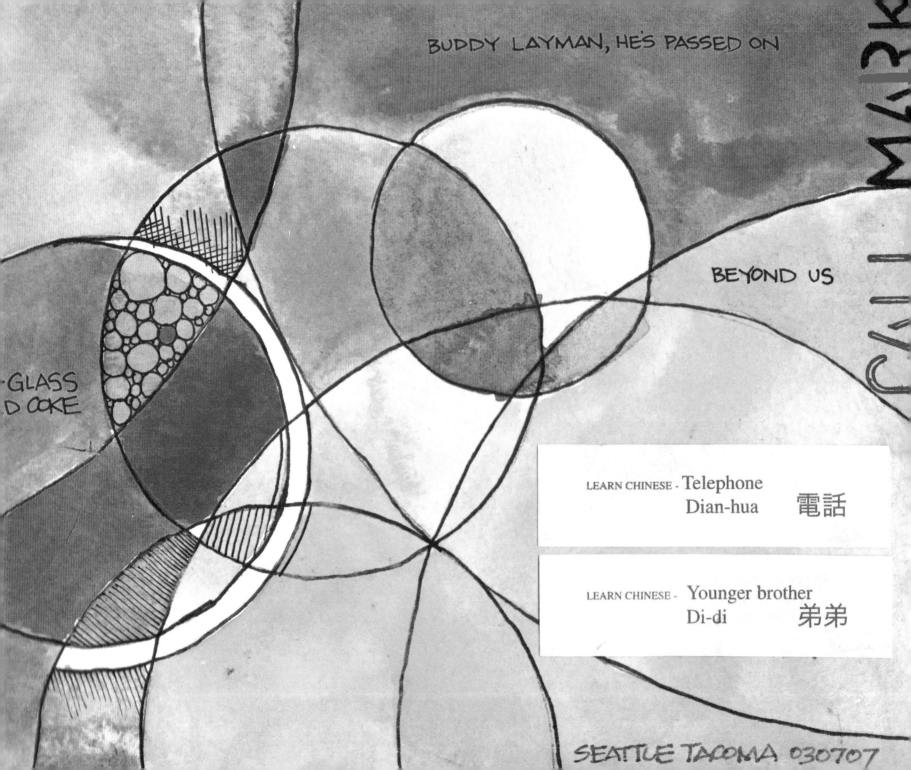

手繪人生 II

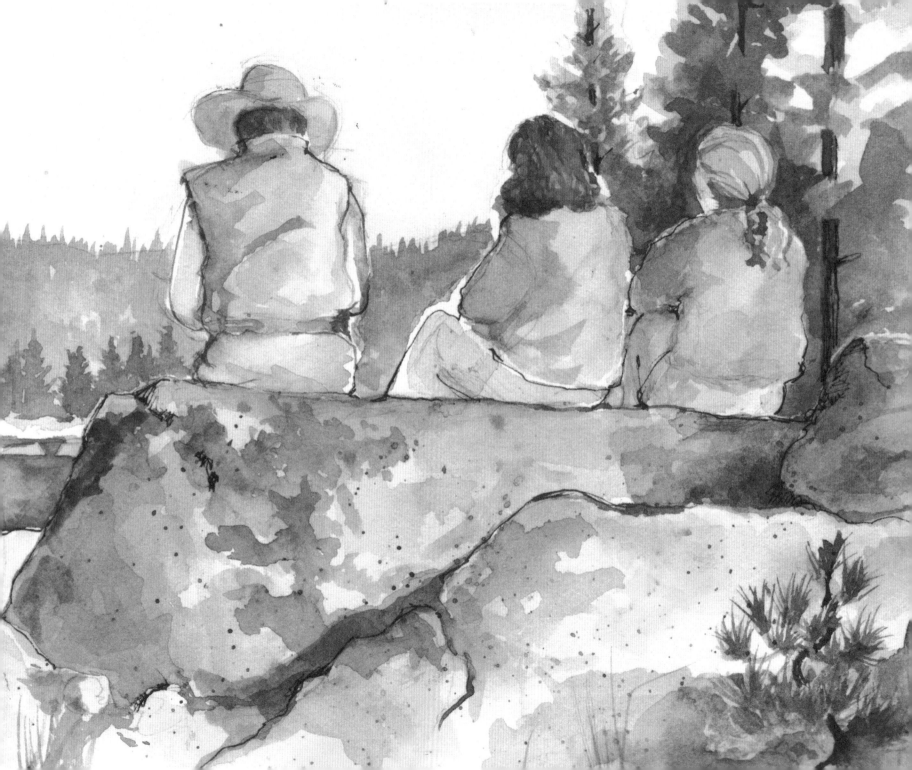

讓自己開心

蓋・克瑞傑
Gay Kraeger

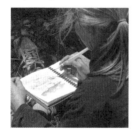

蓋成長於加州的聖塔克魯茲山（Santa Cruz Mountains）。她有平面設計的學位，目前自行創業，擔任設計師和插畫家，還與克莉絲堤娜・洛普（Christina Lopp）一起教授手繪日記課程。

▶ 作品網站
www.watercolorjournaling.com
www.wildwaysillustrated.com

我喜歡跟人分享日記內容，常常把我的日記給別人看。人們會說：「真希望我也能做得到。」我會答：「如果我能做到，你也能。」我發現，許多人只要看我的日記，就能起而傚尤。我總是鼓勵那些有興趣的人看我的日記。

執教成為我手繪日記的最重要成果。我樂見學生藉由不斷練習增進畫圖技巧，其中有些人變得越來越熱愛畫畫。我也喜歡看到每位學生以各種不同角度來觀察相同事物，透過他們的雙眼來看別人的生活。

克服犯錯的恐懼最困難

克莉絲堤娜和我在教課時最困難的事，就是教導學生如何克服畫圖和犯錯的恐懼。沒有哪一本日記不犯錯，我可是花了好一段時間才明白這一點。雖然我有藝術學位，但多年來，我都因為害怕犯錯，不敢在日記裡畫圖。

大學畢業後，我就封筆了，改從事印務藝術專員工作（在電腦發達前）。這份工作發揮不了什麼創意，倒是用了大量的蠟和筆刀。我得親自排版，這是當時整個印刷產業的作業方式。也就是說，我得算算術——我的死穴。那時我的孩子還小，又在蓋房子，並經歷離婚、再婚等人生大事。我留著大學藝術課程所有的美術用品，心想，總有一天我會再度執筆畫畫。小孩長大了，房子蓋好了（嗯！可以算是），然後，克莉絲堤娜帶著她第一本手繪日記從巴黎回來，驅走我內心的恐懼。我喜歡看她眼中的巴黎，雖然不算完美，卻比她的照片更能代表此行。她與我分享她的日記，改變了我的生命，為此我永遠感激。

我喜歡我重拾畫筆後，以不同方式看待世界。我喜歡看到每件事如何互起關聯。我害怕寫作，就連寫電子郵件給客戶也讓我「皮皮剉」。我得強迫自己去寫，不過，在日記裡寫東西容易得多，因為我一直提醒自己，內容毋需完美。每頁總有我拼錯的字。

我畫冊的主要目的是要讓自己開心。我看到某樣物品，會思考要如何留存它。畫圖比照

相慢，卻有趣得多。畫畫冊的副產品就是：我有了一份生命記錄。翻閱過去的日記，能讓我立刻回到往昔某處或某事。

旅行時唯一的不同，就是我遠離了日常生活的壓力，有更多時間手繪日記，所以我會畫得更多。開車旅行時，我會在車裡畫（不是我開車時）。除非和工作相關，否則我很少為了畫圖特別到某個地方。有位學生告訴我，畫圖使用的感官不只一種，因此會在我們的大腦中留下更深刻的神經通道，讓我們的記憶更強烈。我也發現，當我翻閱日記，我會立刻回到畫中的地方，而且不光是視覺記憶，就連聲音和氣味都頓時出現。很酷吧！

我喜歡書冊，喜歡它們的感覺，喜歡每樣東西都裝訂在一起，而且有連續性。況且書比較不容易被弄掉。我很會掉東西，所以這一點對我很重要。我喜歡小巧的冊頁，大張白紙令人害怕。我很喜歡看到所有的日記排列在架上，隨時任我翻閱，帶我重新體驗人生。

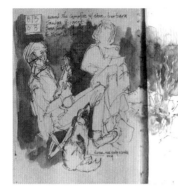

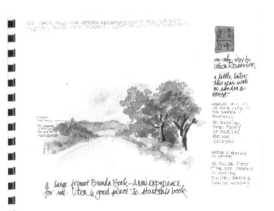

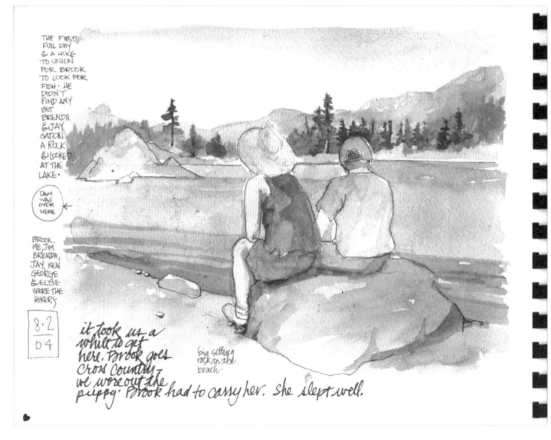

塗鴉工具

　　我喜歡布蘭達書冊裝訂服務（Brenda Books）。布蘭達能為我特別製作畫冊，所以我可以用喜歡的紙張。我請她使用冷熱壓混合的 140 磅水彩紙。可透過 www.brendabooks.com 與她連絡。

　　我帶了一隻奇異筆（牌子不固定）、一支自動鉛筆、虹牌水彩筆和半盒的亞兒卡（Yarka）水彩。亞兒卡塊狀水彩盒有點重，可是我喜歡它的顏色。我還塞了幾塊顏料在其他的水彩罐裡。在工作室工作時，我會用管裝水彩，但若需要某個特別顏色，我就會從皮包裡抽出亞兒卡水彩盒。

　　我把日記都放在辦公室兼工作室的書架上，真不敢相信我已經完成那麼多本了。想當初我剛開始畫第一本時，還覺得能寫完這一本就算非常了不起了。現在，我等不及再拿一本新日記開始創作。

Gay Kraeger

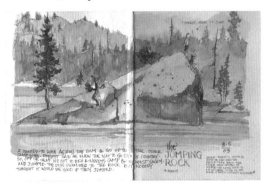

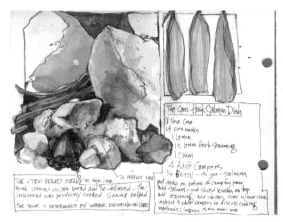

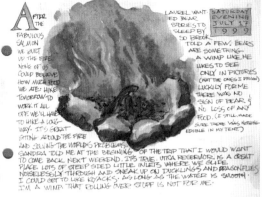

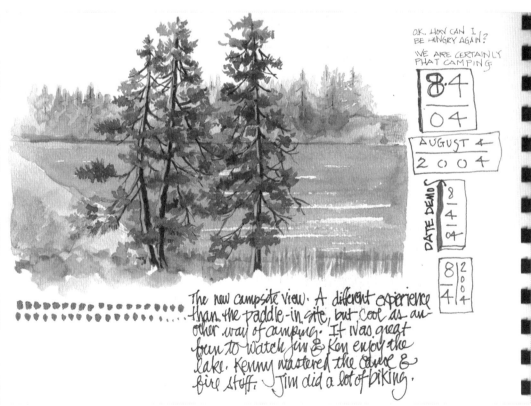

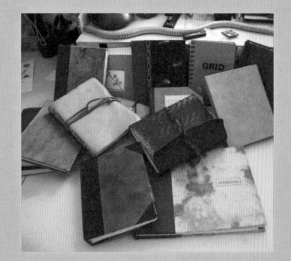

我的畫冊封面

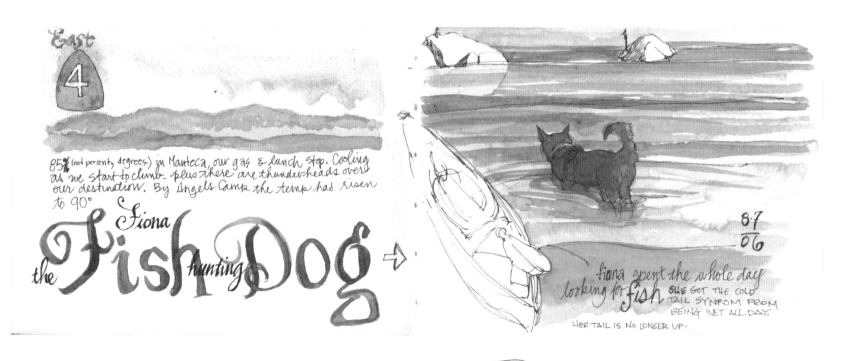

East 4

85℉ (not percent, degrees.) in Manteca, our gas & lunch stop. Cooling as we start to climb. plus there are thunderheads over our destination. By Angels Camp the temp had risen to 90°

the Fiona Fish hunting Dog →

8-7 06

fiona spent the whole day looking for fish SHE GOT THE COLD TAIL SYNDROM FROM BEING WET ALL DAY.

HER TAIL IS NO LONGER UP.

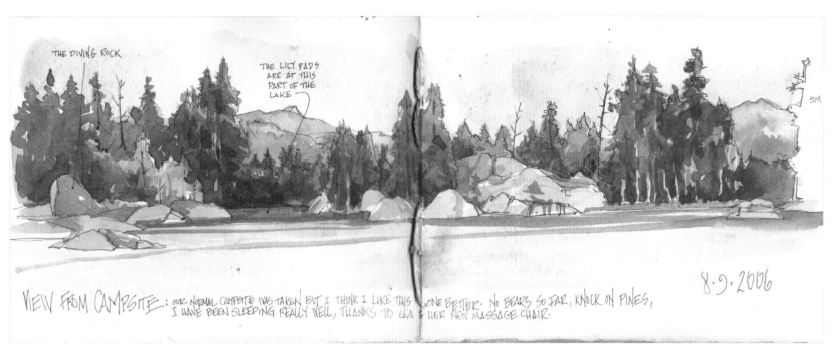

THE DIVING ROCK

THE LILY PADS ARE AT THIS PART OF THE LAKE

3M

8·9·2006

VIEW FROM CAMPSITE: OUR NORMAL CAMPSITE WAS TAKEN BUT I THINK I LIKE THIS ONE BETTER. NO BEARS SO FAR, KNOCK ON PINES, I HAVE BEEN SLEEPING REALLY WELL, THANKS TO LEA & HER NEW MASSAGE CHAIR.

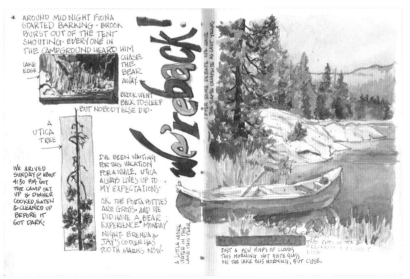

* AROUND MIDNIGHT FIONA STARTED BARKING · BROOK BURST OUT OF THE TENT SHOUTING · EVERYONE IN THE CAMPGROUND HEARD HIM CHASE THE BEAR AWAY.

LAKE EDGE

We're back!

BROOK WENT BACK TO SLEEP BUT NOBODY ELSE DID.

A UTICA TREE

I'VE ARIVED SUNDAY @ ABOUT 4:30 P.M· GOT THE CAMP SET UP & DINNER COOKED, EATEN & CLEANED UP BEFORE IT GOT DARK.

I'VE BEEN WAITING FOR THIS VACATION FOR A WHILE. UTICA ALWAYS LIVES UP TO MY EXPECTATIONS.

OK THE PORTA POTTIES ARE GROSS· AND WE DID HAVE A BEAR EXPERIENCE MONDAY NIGHT· BRENDA & JAY'S COOLER HAS TOOTH MARKS NOW.

AFTER SOME DEBATE WE HAVE THE SAME CAMPSITE AS LAST YEAR

A LITTLE MORE WATER IN THE LAKE THIS YEAR

JUST A FEW WISPS OF CLOUDS THIS MORNING · NOT QUITE GLASS ON THE LAKE THIS MORNING, BUT CLOSE.

TWO CUPS OF TEA

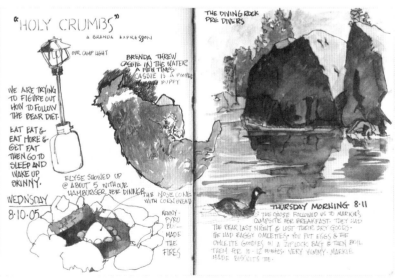

"HOLY CRUMBS" A BRENDA EXPRESSION

OUR CAMP LIGHT

WE ARE TRYING TO FIGURE OUT HOW TO FOLLOW THE BEAR DIET.

EAT, EAT & EAT MORE & GET FAT THEN GO TO SLEEP AND WAKE UP SKINNY.

WEDNESDAY 8·10·05

ELYSE SHOWED UP @ ABOUT 5 WITH OUR HAMBURGER FOR DINNER

THE NOSE CONE WITH CORN BREAD

KENNY · PYRO · BUILT · MADE THE FIRES

BRENDA THREW CASSIE IN THE WATER A FEW TIMES · CASSIE IS A POOPED PUPPY

THE DIVING ROCK PRE DIVERS

THURSDAY MORNING 8·11

THE GOOSE FOLLOWED US TO MARKIE'S CAMPSITE FOR BREAKFAST· THEY HAD THE BEAR LAST NIGHT & LOST THEIR DRY GOODS· WE HAD BAGGY OMLETTES· YOU PUT EGGS & THE OMLETTE GOODIES IN A ZIPLOCK BAG & THEN BOIL THEM FOR 10-12 MINUTES· VERY YUMMY· MARKIE MADE BISCUITS TOO·

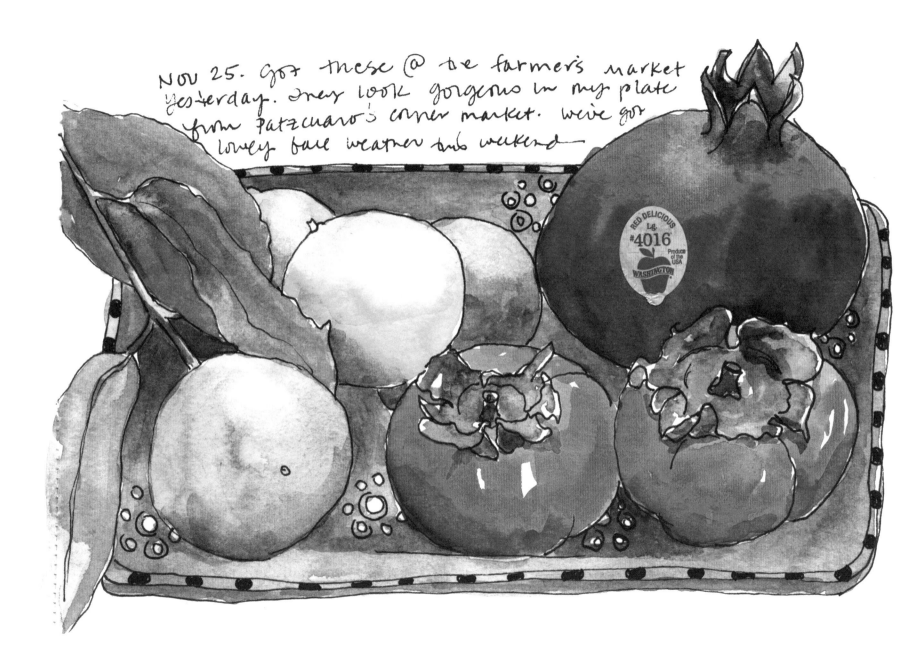

畫圖像呼吸新鮮空氣

珍 · 拉法席歐
Jane LaFazio

珍在舊金山灣區長大，婚後隨夫婿住過奧瑞岡州、南韓、洛杉磯，目前住在聖地牙哥。她擁有平面設計和亞洲研究的學位，也參加過不少課程和工作坊。她身兼藝術家和教師，作品散見於各雜誌和書籍。最近獲得一年的補助，為低收入戶的四、五年級生教授免費美術課程，這些孩童的美術創作請見部落格 www.mundolindobeautifulworld. blogspot.com。

▶ 作品網站
www.plainjanestudio.com
www.janeville.blogspot.com

藝術治癒了丈夫重病對我造成的傷痛。1992 年，當時才四十六歲的老公患了腦瘤，經過腦部手術、住院、長期復健和治療，然後，還有多年的語言治療。他必須重新學習說話、閱讀、寫字。每天二十四小時照顧他六個月之後，我終於找到一個一週三小時的畫圖課程，幫助我重新恢復「珍」的身分。

我從畫圖先開始，花好幾小時畫一幅可以裱框的作品。後來我開始畫畫冊，變得較隨性，也更富實驗性，單單為了畫圖而畫！

我喜歡用畫畫鍛鍊「右腦」，而且能逃離現實，眼前只有我和我畫圖的物體或風景。不知怎地，坐著專心畫圖，就像是呼吸新鮮空氣一樣。我的畫冊是一個遊樂場，一個只為我自己保留的地方和時間，純粹基於興趣來記錄我生命的每個小片刻，並且磨練繪畫技巧。我的風格全是我個人的味道，這讓我很驚訝。我相信每個人的素描都有他個人的風格，獨一無二，就像筆跡一樣。

無論是在畫冊塗鴉，為授課做準備，或是

為了展覽，我每天都在創作藝術。畫冊只是我藝術生活的另一種表現。我也喜歡手工縫紉，我想因為它就跟畫畫一樣，也是坐著專心做一件事情。

我的手繪日記一定要畫在畫冊裡，這一點很重要，讓素描跟一般畫作區隔開來。如果我畫在單獨的畫紙上，一定是為了出售，還得裱框，意義完全不同。

我從 2005 年 10 月開始畫畫冊，迄今幾乎畫完十本 Moleskine。我很驕傲能夠持之以恆。這些畫冊對我實在是太珍貴了！畫完的畫冊全都排放在我工作室的書架上。在每一本 Moleskine 的第一頁，都寫著「撿到請歸還，必有重賞」的字句，像是：「這是我的頭一個孩子」、「一張獎金百萬的彩券」、「一杯拿鐵咖啡和我滿滿的感激」以及「無限大的感謝」。

我旅行時總是隨身帶著畫冊。畫圖豐富了旅遊經驗，能讓你真真切切地看清事物，同時有更多發現。而且，你永遠也不會忘記你畫

圖時，印入眼簾的形象、感受、氣味和聲音。旅行時，我一定會挪出時間畫圖。清晨或酒會前，都是適合的時間。

我喜歡與人分享我的畫冊，這是畫冊的目的之一：與別人分享我的觀點，還有，當然就是把裡頭的素描貼上網。我不會寫什麼私人或秘密的事情，因為我知道我的畫冊一定會讓別人看。

能和同好一起畫最好；比較容易專心。我完全不會害羞，在陌生人旁邊畫圖也沒有關係。

塗鴉工具

我一開始用的是別人給我的大型線圈筆記本，可是用得很不順手，太大、太麻煩。後來我找到了 Moleskine，從此沒有二心。我所有的日記都是同樣大小的 Moleskine。它們就像是驚喜包裹一樣：外表樸素，裡面美好又多彩。

我對於不同的畫冊訂有不同規則。在 Moleskine 水彩畫冊裡，我只用水彩和鋼筆墨水，而且我只畫同一邊的畫頁。我心存希望，期待有一天我的畫作會被撕下、裱框，以天價賣出！

我的 Moleskine 寫生簿裡幾乎什麼都畫。我用鋼筆、彩色鉛筆、水性蠟筆、拼貼、水果貼紙、壓葉，以及在其他工作坊所做的筆記，把左右兩邊全都填滿。

我的素描袋一定都整理好，隨時可帶走出發。裡面有兩本不同的 Moleskine，寫生簿和水彩畫冊，另外還有黑色極細字的德國輝柏藝術家級繪圖筆（Faber-Castell Pitt Art Pens）、一枝鉛筆、一個削鉛筆器、軟橡皮擦、一個塑膠調色盤，裡頭填滿了溫莎紐頓牌以及丹尼爾史密斯（Daniel Smith）兩種我喜歡的水彩顏料。

在家裡，我會用瑞士凱倫達契（Caran d'Ache）水性蠟筆和 Prismacolor 彩色鉛筆來畫畫冊。

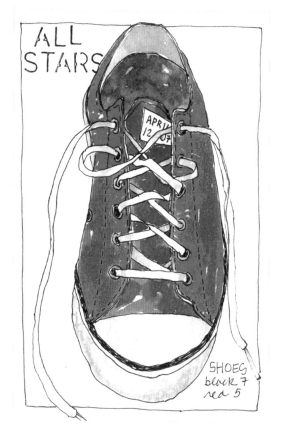

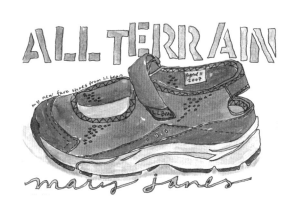

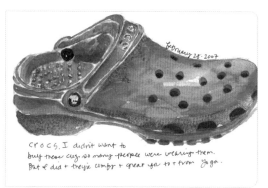

從練習觀察開始

我偶爾會開設為期一天的「用水彩手繪日記」工作坊，老實說，我教的是：花時間坐下來畫出所見的樂趣。另外，我還和一位瑜珈老師合開「公園的一天：瑜珈與藝術」工作坊，我想把這兩件我最喜歡的事結合起來！你知道，當你坐下來畫圖，你的雙肩向前弓起，長久維持同一姿勢，瑜珈能幫助你緩和緊繃的肌肉。課程開始先教瑜珈，然後教素描，再回到瑜珈，午餐後繼續素描，最後以瑜珈收場。非常有趣！

我虔誠的宣揚畫冊的好處！鼓勵大家手繪日記！我告訴人們先從練習觀察開始，再花時間下筆，坐下來畫圖。

Jane LaFazio

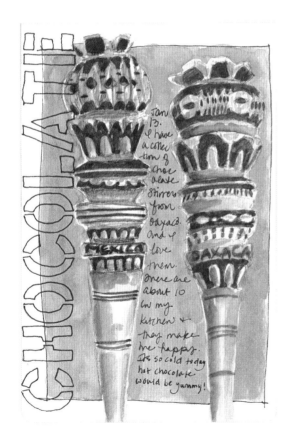

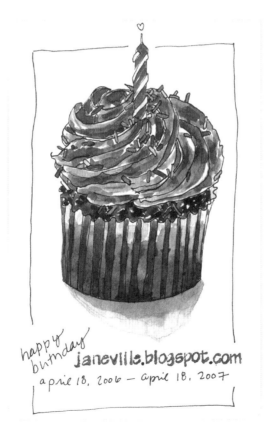

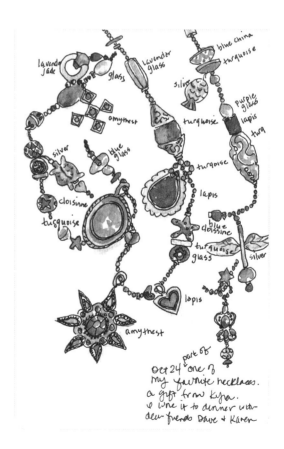

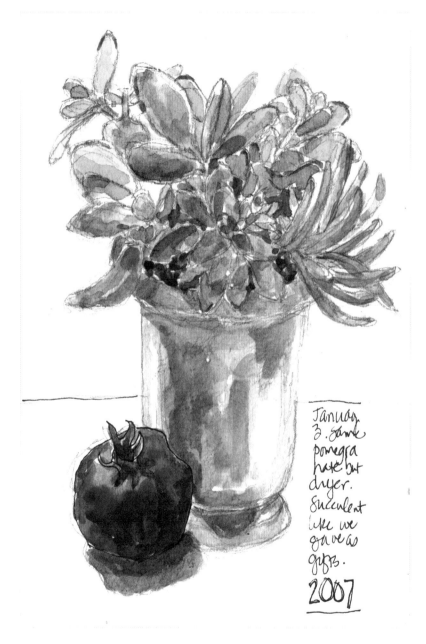

January 3. Same pomegranate but dryer. Succulent like we gave as gifts.

2007

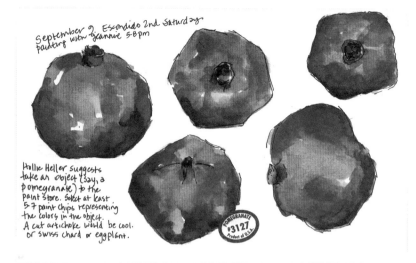

September 9 Escondido 2nd Saturday painting with Jeannie 5-8 pm

Hollie Heller suggests take an object (say, a pomegranate) to the paint store. Select at least 5-7 paint chips representing the colors in the object. A cut artichoke would be cool. Or swiss chard or eggplant.

POMEGRANATE #3127 Product of U.S.A.

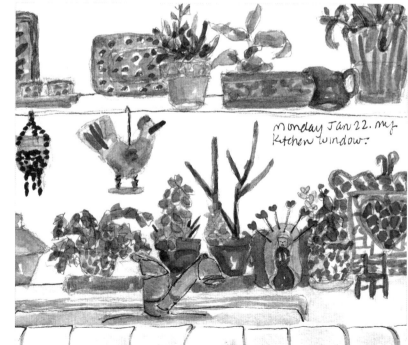

Monday Jan 22. My kitchen window.

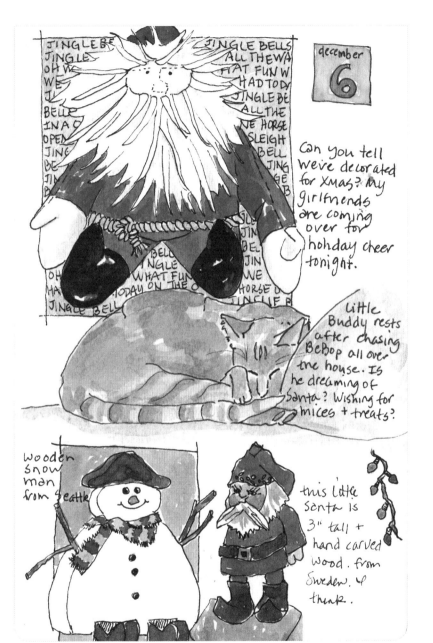

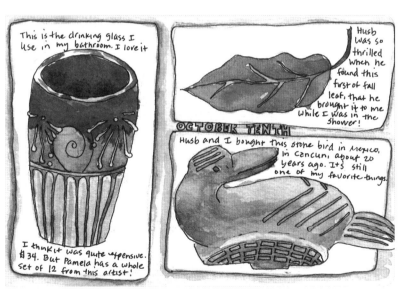

The four of us spent the day at HAPUNA Beach, it was a Sunday and with the tide low and the beach nearly gone, there were more people there than I've ever seen, at least 100 people in the ocean at a time. We played and talked in the waves for hours!

for shaved ice, we drove to Havi to buy some postcards and check out the lookout at Pololū - beginning of sunset and beautiful. Sunset at Māhukona.

HAV
HAWAII

Kona

Māhukona 8
Kawaihae 19
Kapaʻau 2
Pololū 9

HAVI FEELS A LITTLE LIKE HONOKAA

KOHALA COFFEE MILL
Downtown Hawi
HAWAII

HAWAII

ANDY'S FAVORITE PLACE IN HAVI, right next to 'Havi Turns' - this place has amazing Vanilla Hawaiian Vanilla espresso

不是藝術家也可以為自己創作

克莉絲堤娜 · 洛普
Christina Lopp

克莉絲堤娜出生於加州的聖塔克魯茲山附近，目前仍住在那裡。她從未受過正規美術訓練，現擔任設計師和教師。

▶ 作品網站
www.watercolorjournaling.com

1995 年和幾位女性朋友去巴黎玩的時候，我開始手繪日記。我一點都不認為自己是藝術家，但那是我第一次去巴黎，我想為旅行留下看得到的回憶。我帶了一小盒水彩顏料、一本線圈裝訂的水彩畫冊、一個小水罐。這趟旅程和這些畫頁讓我領悟到，我不需要成為在美術館參展的專業藝術家，一樣可以為自己創作！從此，我和我的新身份——畫家，展開一段美好的新關係，越來越瞭解這個新身份。我的畫圖技巧不斷精進，對水彩也越來越熟悉，幾乎每個月都會學到新東西（或更深入瞭解某事），這實在令我驚喜。

表達世界觀的方式

畫圖感覺像是一種非常原始、真誠的自我表達方式。我沒有辦法畫得耀眼寫實。這是我表達世界觀的方式，既私人又真實，獨一無二。畫作屬於獨特的我的一部分，讓我覺得特別。聽起來老套，但我只是實話實說。我覺得，

我不需要為我的畫找任何藉口，因為，說真的，它們只為我而存在。我花了好幾年才體會出這一點，既然我明白了，就永遠不會忘記。

小學時我常常畫圖，後來唸高中時，我有幾個朋友可以畫得非常寫實，我發現我永遠做不到，因為我的畫很簡單粗糙。我唸平面設計的時候，第一堂課我就問道，是否要會畫圖才能成為專業的設計師。幸好老師說：「不，你不需要會畫圖，但是畫圖對設計工作有幫助。」於是，我繼續研讀設計，知道自己會遇到些小阻礙，但仍有辦法走下去。後來我自學畫畫，發現自己真的很高興畫圖能幫助我觀察周遭世界，看出世事的關聯。我慶幸自己畫圖時具備單純的世界觀，也樂見於我的畫作鼓勵別人開始畫圖。

我一直很害怕空白頁。過去我會覺得非得在畫冊第一頁畫出傑作不可，結果一直無法真正開始。後來，我乾脆跳過第一頁，答應自己，等畫得比較好以後再回頭來畫（我一直沒有回頭畫第一頁！）。第一本畫冊畫完，有了

成就感之後，我便買來一大堆空白畫冊，而且認定如果畫的是自己的生活，這些畫冊將更有價值。於是，我不再擔心浪費冊頁，效果不錯。現在我熱愛把畫冊畫滿，並且開開心心地展開新畫冊。

我認為，日記的「書味」是整個手繪日記過程最重要的部份。我喜歡它的小空間，和一整張空白水彩紙比起來，較不令人害怕。我喜歡我在日記裡畫圖時，那種個人化和私密的感覺。我喜歡自己能夠敞開心扉，分享心事；如果不想分享，大可把它闔上、帶走。

當我同時執行多個網站設計案時，我發現在日記裡畫草圖，能幫助我理解客戶的需求。他們看到我為網站和搜尋內容畫的螢幕圖案，會比較瞭解我想要為他們做的設計。比起只用文字說明，視覺的圖示方式有助於讓構想付諸實行。我為網頁設計的腦力激盪流程，創造一些視覺簡圖，對於我向客戶說明以及瞭解案子，都非常有幫助。

當我把日記給那些對我畫冊的「藝術」面有興趣的人看時，會刻意跳過「工作」的部分，向他們解釋「這只是我的工作」。不過，我現在知道，工作也是我生活的另一層面，它們和其他藝術創作一樣，理當屬於我日記的一部分。

我認為手繪日記是最能令人靜下心來的事情之一。我最喜歡的，就是和一群朋友一起畫，或者和他們邊吃飯聊天邊畫圖。我覺得自己不但能參與對話，還能捕捉這一刻。或者，至少可以畫下桌上的麵包。

人們翻閱我的日記，感覺很古怪。通常，我無法坐在那裡，看著他們翻閱；日記太私人了，好像我把心剖開給人看一樣。別人翻我的日記時，不去看他們會比較好過，否則，我會努力想要分析他們看日記時的想法。

最愛旅遊手札

旅遊手札是我的最愛。我很喜歡有機會畫下某地的特色，去感覺與此地心靈相通。如果是長途旅行，我喜歡用新畫冊，在回家前把整本畫完。旅行時，我會先思考要畫什麼，有時還會列成清單。我喜歡尋找美麗的地方，最好能夠坐下來喝杯飲料、吃點東西，這是最理想的畫圖地點。

畫地方的時候，我發現我能夠記得非常清楚。就算我沒有把全景畫入日記裡，仍然能記得它的景觀、聲音、溫度和氣味。畫圖擴張了我吸收周遭環境的能力。我變成感官的海綿。我喜歡這一點。

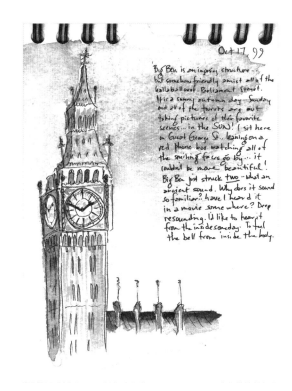

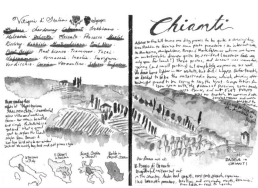

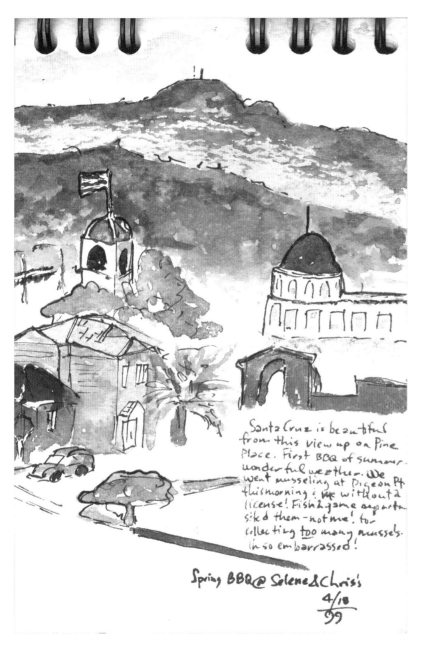

Santa Cruz is beautiful
from this view up on Pine
Place. First BBQ of summer.
wonderful weather. We
went musseling at Pigeon Pt
this morning & me without a
license! Fish & game departs
sited them—not me! for
collecting too many mussels.
I'm so embarrassed!

Spring BBQ @ Selene & Chris's
4/18
99

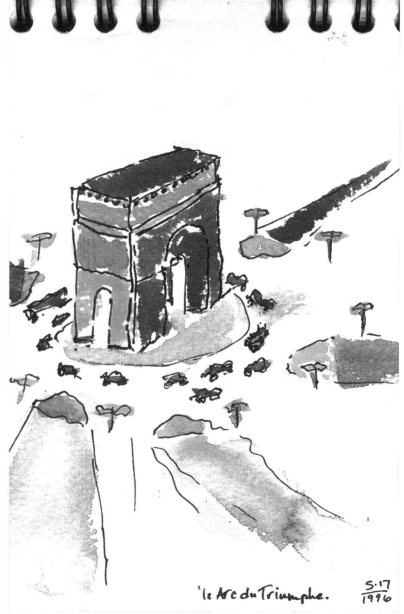

'le Arc du Triumphe.
5.17
1996

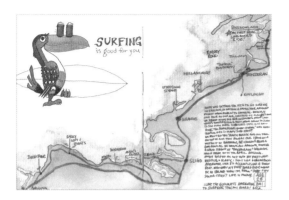

SURFING
is good for you

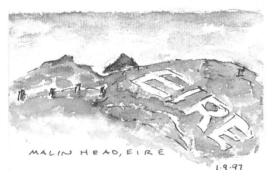

MALIN HEAD, EIRE
1·9·97

THIS IS THE FARTHEST POINT NORTH IN IRELAND, INTERESTING, IT IS IN IRELAND (DONEGAL) NOT NORTHERN IRELAND. I WENT ON A WINDY MORNING AFTER STAYING IN A NICE B&B IN MALIN WHERE I HAD A DISCUSSION WITH A MAN ABOUT, "THE TROUBLES". A RARE OCCURANCE SINCE NO ONE WANTS TO TALK ABOUT IT. I REALIZE I HAVE A VERY AMERICAN POINT OF VIEW AND I REALLY KNOW __NOTHING__. I'VE GOT A LOT TO LEARN. THE WORDS "EIRE" ARE PROBABLY TEN FEET TALL EACH MADE FROM WHITE ROCK. I IMAGINE BEING ABLE TO SEE THEM FROM A PASSING PLANE. POLITICAL STATEMENT? DON'T KNOW. THE ROCK IDEA REMINDS ME OF THE GRAFFITI ON THE ROADSIDES IN HAWAII. WHITE CORAL AGAINST BLACK.

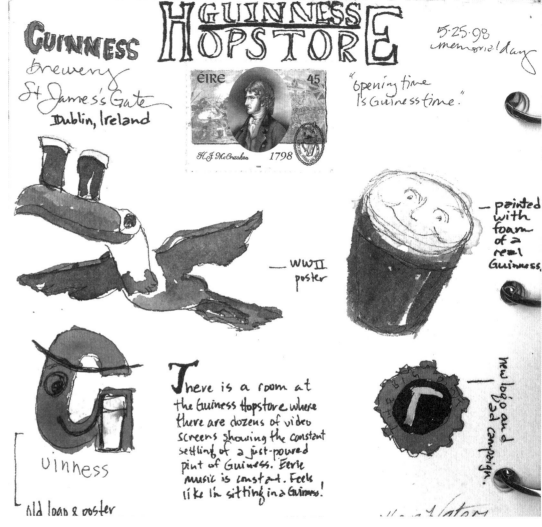

GUINNESS
Brewery
St James's Gate
Dublin, Ireland

GUINNESS HOPSTORE

5·25·98
memorial day

ÉIRE 45
H. J. McCracken 1798

"opening time is Guinness time."

— WWII poster

— painted with foam of a real Guinness.

Guinness
old logo & poster

There is a room at the Guinness Hopstore where there are dozens of video screens showing the constant settling of a just-poured pint of Guinness. Eerie music is constant. Feels like I'm sitting in a Guinness!

— new logo and ad campaign.

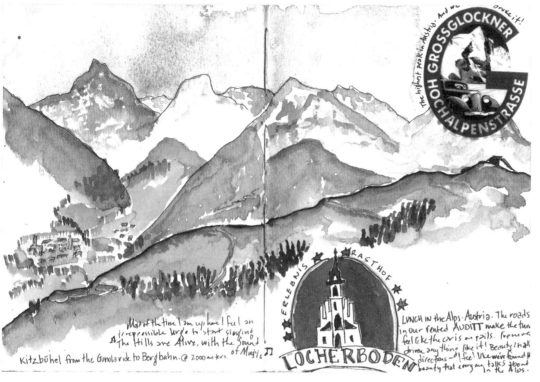

GROSSGLOCKNER HOCHALPENSTRASSE

OH

Kitzbühel from the Gondola ride to Bergbahn. @ 2000 meters

Most of the time I am up here I feel an irrepressible urge to start singing "the Hills are Alive, with the Sound of Music!"

ERLEBNIS RASTHOF
LOCHERBODEN

LUNCH in the Alps. Austria. The roads in our rented AUDI TT make the turns feel like the cars on rails. I've never driven anything like it! Beauty in all directions - I feel like we've found the beauty that everyone talks about in the Alps.

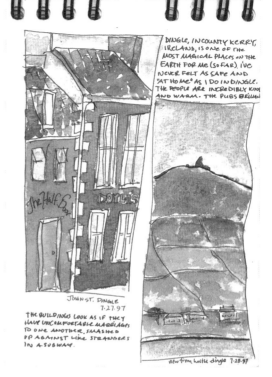

DINGLE, IN COUNTY KERRY, IRELAND, IS ONE OF THE MOST MAGICAL PLACES ON THE EARTH FOR ME (SO FAR). I'VE NEVER FELT AS SAFE AND "AT HOME" AS I DO IN DINGLE. THE PEOPLE ARE INCREDIBLY KIND AND WARM. THE PUBS BRIM

JOHN ST. DINGLE
7-27-97

THE BUILDINGS LOOK AS IF THEY HAVE UNCOMFORTABLE MARRIAGES TO ONE ANOTHER. SMASHED UP AGAINST LIKE STRANGERS IN A SUBWAY.

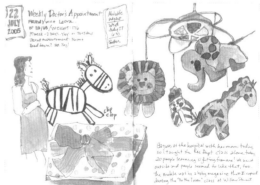

View from hostel, Dingle 7-28-97

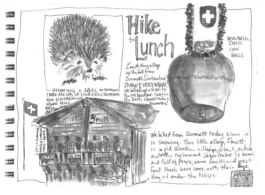

Hike to Lunch

BEAUTIFUL SWISS COW BELLS.

HEDGEHOG = IGEL in German

Z'mutt, tiny village up the hill from Zermatt, Switzerland SNOW EVERYWHERE! We hiked up a trail to the restaurant. I was in the back, slower hiker.

Z'mutt

We hiked from Zermatt today since it is snowing. This little village, Z'mutt, is a old wooden village, silent, outside and warm the restaurant Jägerstube is warm and full of people, warm smells and great food. People have come with their dogs, they sit under the tables.

MARCH 23

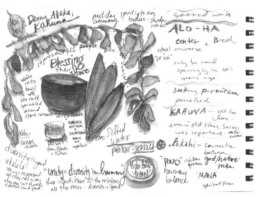

Danny Akaka, Kahuna

mid-day spirit to our bodies

sacred words
ALO-HA
center + Breath
ritual universe

Blessing their store

KAHUNA

lōkahi = connection between god/nature/men

PONO - harmony balance

MANA - spiritual power

diversity is good

whale life

"Unity= diversity in harmony" these islands have all the religions, all the races - diversity is good

Weekly Doctor's Appointment
FRIDAY with Leora

22 JULY 2005

創造力鍛鍊法

保羅 ‧ 麥當納
Paul Madonna

保羅在賓州匹茲堡市郊長大，於卡內基美隆大學（Carnegie Mellon University）取得藝術學士，主修繪畫。目前住在舊金山，是藝術家也是作家。他在《舊金山紀事報》有個每週一次的專欄，叫做「咖啡隨記」（All Over Coffee），專欄的原始版權費成為他的主要收入來源，這些作品每年還會在畫廊、博物館、餐廳、咖啡館等地展覽二到五次。2007 年，城市之光出版社出版了他第一本《咖啡隨記》選集。其他的作品散見於《相信者》雜誌（Believer）、《ZYZZYVA》、艾瑞克‧麥索爾（Eric Maisel）所著的《作家眼中的舊金山》（A Writer's San Francisco），以及他為「826 伐倫西亞工作室」（826 Valencia）和加州國家公園保育協會所做的設計案。

▶ 作品網站

www.paulmadonna.com

過去四年來，我主要的工作都是「咖啡隨記」，這個專欄的畫風是快速記下概念和隨想，稱不上畫作。所以，我的手札都是小型的筆記本，不是素描本。我的草圖全是定稿。我很少畫速寫以外的東西，這讓我有罪惡感，因為，塗鴉就像伸懶腰一樣，能幫你放鬆。不過，我很堅持遵守我的流程，也是我現在的工作方式。

畫冊是心智的延伸

我的筆記本一定、一定、一定隨身攜帶。它是我心智的延伸。我認為大腦的容量有限。我讓想法隨性發展，留意它的走向，這是我鍛鍊創造力的方法之一。一旦某一想法被選定為構想，若緊緊抓住不放，反而凍結了創意的流動。唯有把它畫在紙上，將它從心中釋放出來，我才可以自由神往。

如今，我的習慣是不管周遭情況，隨時迅速記下構想。有時候會顯得怪異，我會在對話、電影或晚餐中途突然打住，寫下心中想法。

朋友已經學會接受我的奇怪舉止了，因為我寫的東西不見得和他們有關，他們這才拋開不安全感或傲慢。許多人對於我記筆記的習慣感到害怕或氣惱。無論如何，這是一種尊重。有些人嫉妒我，因為此舉顯示我擁有他們所欠缺的認真態度。有些人則喜歡看我像水獺建造水壩一樣認真。

我熱愛書籍，所以，筆記本能成為書冊對我很重要。它的質材——平裝或精裝、大小、頁數等等，全視必要狀況而改變。全部的筆記本我都標上日期和數字，以便翻閱，我喜歡看它們排放在書架上。過去一年的筆記本放在隨手可得之處，其他的因為不需要經常翻閱，就放高一點的架上。不過，所有的筆記本一定要隨時在眼前。有時候我只是盯著它們，看到它們能讓我安心、平靜。破舊的畫本和狀況較好的畫本雜放一起，總能提醒我自己和工作的關係如何變化，而且從中獲得極大的安慰和靈

感。持之以恆的記錄賜給我靈感。當我翻閱十五年來的筆記本時，心中備感驕傲，它們是堅持不懈的私密記錄。

我不認為畫冊是神聖的東西。它們是粗糙的素材，讓我從中找到美。它們是作品的架構和基礎，是有趣又美好的事物，就像收訊不佳的收音機，和你最愛的電影裡遭刪除的畫面。不過，你得先看過這部電影，而且喜歡上它才行。

有好長一段時間，我認為筆記本裡最早寫下的點子都是胡言亂語。之所以這麼想，是因為每次回頭看舊筆記本時，情況似乎都是這樣。於是，我開始在每本筆記本的第一頁寫著：「第一個構想都是垃圾」，然後繼續畫下去。我已經在好幾本冊子裡頭這麼寫了，可能還會繼續下去。給自己開個玩笑嘛。

我大概每三個禮拜畫完一本筆記本，都是平裝的小筆記本。年輕的時候，每次開始和結束一本筆記本，我都有一種行禮如儀的感覺，我想那是因為以前用的是比較大型的精裝本畫

冊。我還會畫封面，看起來很能代表當時的年代。現在，我會快速翻閱它們，每本看起來都一樣，我很喜歡這樣。

塗鴉工具

我在筆記本裡多半使用鋼筆。素描本的媒材則依當時的心情而定，用水墨、水彩、彩色筆、顏料、鉛筆等等。

如有必要，我會撕下冊頁。事實上，我用的軟封面 Moleskine 畫冊有軋線頁面，它們的美好之處就在於功能性。

我有時會把構想畫在正面，然後在背面寫下電話號碼和參考資訊，像是書單、推薦電影、交稿的出版社等等。我的筆記本常常在用了四分之三後，就不再使用。

我不喜歡別人看我的畫冊或讀我的筆記。想到會有人讀它們，我對待筆記本的誠實態度無形間會遭到破壞。我想，我心底深處秘密希望這些筆記本能像電影裡被剪掉的畫面一樣，

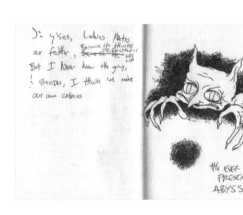

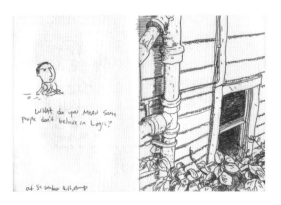

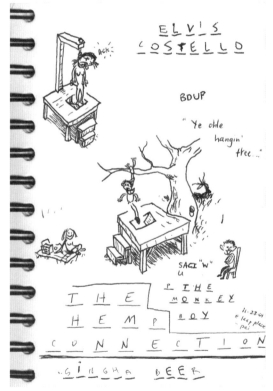

有一天將被發掘，受到賞識，不過，這只是一個偉大的白日夢罷了，我畫圖時不會想這些。

欣賞醜陋的美好

有人畫冊裡的畫全都像是完成的作品，或者，只有完成的作品才會出現在畫冊裡，這實在很可疑。基本上，我多年來東奔西跑四處速寫，早已認定畫冊裡的東西就是成品。可是，我常常看到別人把畫頁撕下，因為它們沒能通過「最後的審查」，或者，就算他們沒有把不及格的畫撕掉，也會告訴你不要看他們不喜歡的那幾頁，催你趕快翻頁。我覺得，他們沒能掌握畫冊是隨身便條簿的重點，以至於無法欣賞醜陋之物的美。即便大師都難免會畫出醜東西。難看的畫作才能讓我們有所學習，才是我們有朝一日創作出美麗傑作的支柱。正因如此，如果我要把筆記本與人分享，我會強調

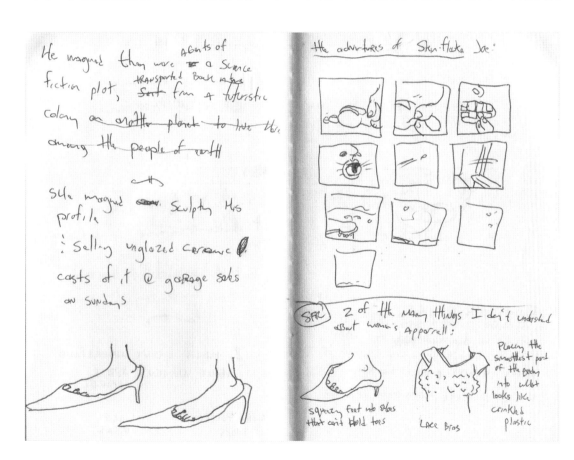

那些醜陋面，而對方一定要能瞭解錯誤的重要性，看出醜陋的美好。

我喜歡回頭翻閱舊畫冊，看出自己對某些事情未加留意，而以前忘記的事情，又成了現在工作的基礎。我有時會驚訝地發現，自己已經快要把兩個構想融合一起了，最後終於成功時，便出現奇蹟般的轉變，我也馬上大幅成長。

國中時我遇到一位很棒的美術老師，他要求每位同學都畫畫冊，當時我並不喜歡。我喜歡在散頁的紙張上創作，因為每次想做的東西大小、媒材都不太一樣。他不為了執行規定而強迫我，同意我不用畫畫冊，可是，我也沒有落後多少，還是創作了許多作品，所以，結果還好。

幾年後，我上高中開始畫畫冊，很感激當年的美術老師沒有強迫我。我喜歡我的畫冊，因為它正是我當時想要的。從此，我認真不懈地畫畫冊，至今已有十七年。

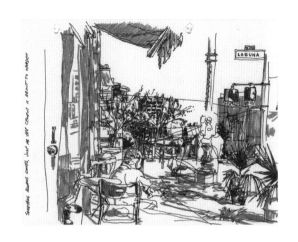

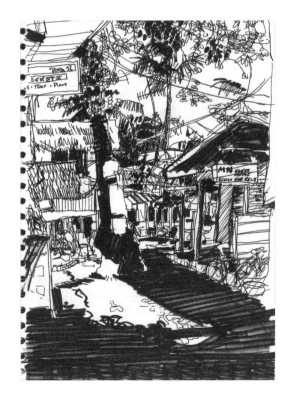

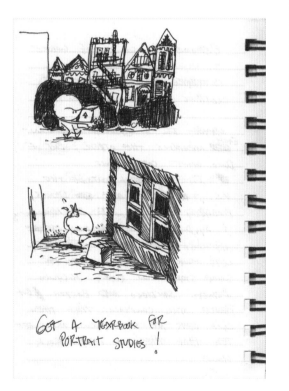

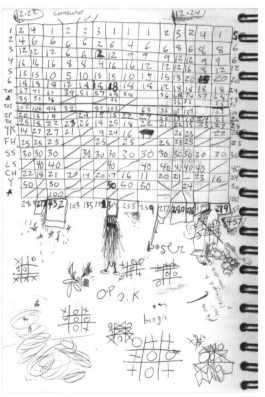

我的畫冊封面

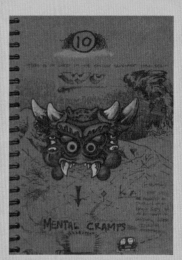

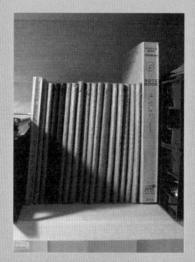

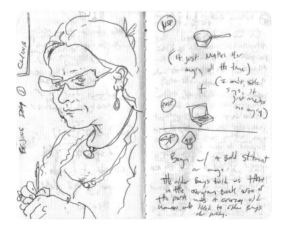

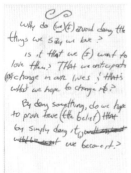

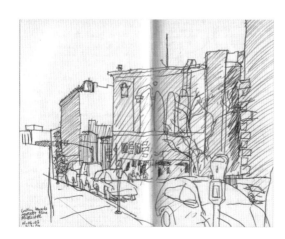

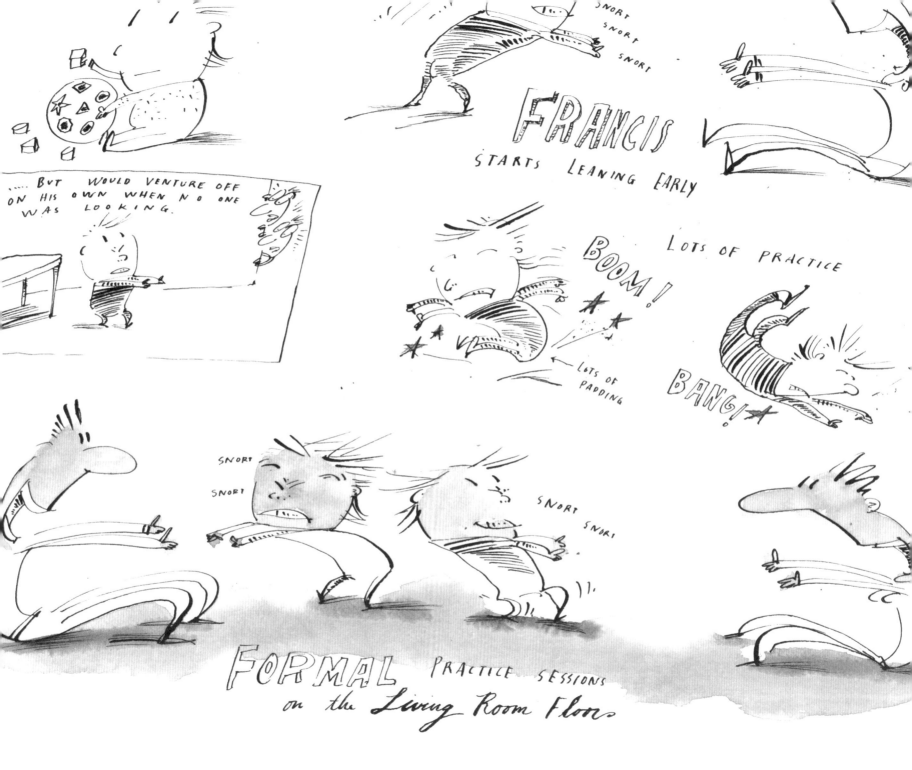

畫得越多，品質越好

豪爾・梅佛斯
Hal Mayforth

豪爾成長於佛蒙特州的柏林頓（Burlington）和紐約州的哈德森瀑布市（Hudson Falls），後來赴史基摩爾大學（Skidmore College）主修藝術。二十五年來，他一直擔任自由社論插畫家，在佛蒙特州東蒙特普里耶市（East Montpelier）的自家車庫裡的工作室工作。

▶ 作品網站 www.mayforth.com

我的事業發展全寫在畫冊上。我的卡通風格，經年累月在表達自我的同時，逐漸發展出來。我做各種嘗試，保留一些，放棄多數。重點在於去嘗試。你永遠不知道何時靈光乍現。畫得越多，偉大構想在畫圖時出現的機率越高。我的畫作品質越來越好，但做法幾乎沒有改變。

我在畫冊裡什麼都畫，唯一的規則就是我只畫右頁。我不會說我是在「塗鴉」，因為我認為塗鴉是不花腦筋在畫圖，而我畫畫冊時，是非常留心謹慎的，每次都一樣用心。當我焦急地等待技術支援，如同身陷七層地獄時，才會用小紙片隨手塗鴉。

畫冊本身就是藝術

我的畫冊有數種用途。首先，它們是我生活和事業的圖像日記。其次，它們是探究新構想與技巧的遊樂場。有些構想發展成繪畫作品，或成為我插畫工作上的宣傳範例，但多數畫作不曾被別人看過。我常想，我的畫冊本身絕對是藝術，只是展覽起來有問題。

我有多本畫冊同時在進行。其中最主要的，是我的工作室畫圖日記，我盡量在每天早上畫，做為展開一天工作的序曲。理想中，我每天早上先冥想二十分鐘，然後畫一個小時左右。這是我的目標，可是，有時工作和其他事情會占用到這段時間。我把畫圖視為神聖的儀式。

另外，我有一本隨時都可下筆的工作畫冊，用來速寫接案內容，還有一本專畫動畫和書本插畫的專案畫冊。我在專案畫冊裡畫自訂的作業，工作用畫冊則畫滿了插畫案的速寫。我偏好個人的畫冊多點組織性。我可能會為了自我宣傳，翻開以前的畫作，重新修改。

我在旅遊畫冊裡記錄旅行時的幽默心情和苦惱，通常會加進生活要素，為旅程添加趣味，不過，我的畫仍以個人心路歷程為主。我不會為了可以畫出漂亮的圖而去旅行。

我從不留空白頁，都從符號開始畫，再加

上一個接著一個的符號就可以了。它的美妙之處，在於你永遠不知道它會發展成什麼樣子。我總是在新畫冊的第一頁寫上我的名字和日期，會融入前幾本畫冊探究出來的設計元素，將這些畫冊連貫起來。

我畫頁的設計非常自然隨性。畫冊的格式讓我感到自在，因此，我的思想和畫頁同步無礙。

自從 1974 年我高二時，修了一門需要持續畫畫冊的課程，我就一直不間斷地畫到現在，可能偶爾停過一個禮拜，這是我生命中一直持續進行的事情。我把畫冊視為生命很重要的一部分。

在畫冊之前，我的圖畫常出現在學校筆記本空白處。我很可能是全班最會記筆記的學生，但熱度只有十分鐘，然後我就開始畫圖了。我也彈吉他，而且彈得還不錯。我發現，當我定期與人一起玩音樂，而且也畫圖時，我算得上是個能充分自我實現的人。音樂絕對平衡了藝術創作的孤獨面。音樂是短暫的，畫圖所花的時間則不同。然而，拿起吉他彈奏，通常要比坐下來畫圖容易得多。

我想要成為手繪日記界的強尼 • 艾波席德（Jonny Appleseed）。任何人只要有興趣，我都會把畫冊給他們看。只要有人邀請，我也會把我的畫冊拿到國小和中學展示。老師告訴

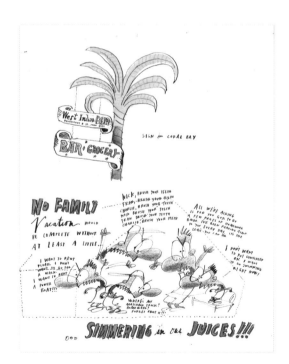

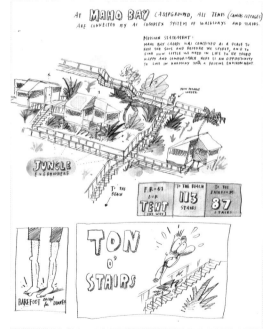

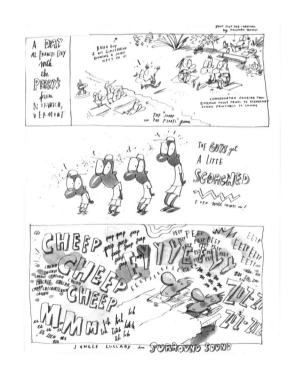

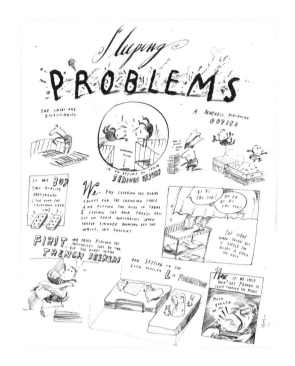

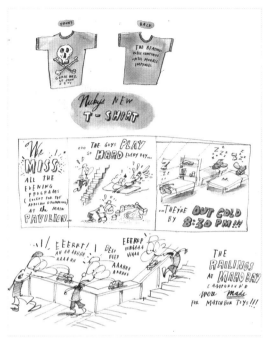

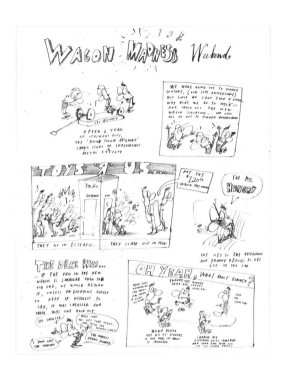

我，我讓那些有創意但適應不良的學生印象深刻。我自己過去在學校就是這樣的人。

多動筆畫

　　與學生談話時，我常強調畫圖在各方面的好處。第一，它能提高自信，那些對藝術有興趣的學生，往往與其他同學格格不入。你圖畫得好，自然會有好風評。其次，會畫圖的人一定有工作機會，即使在科技發達的時代，還是有許多工作需要具備畫圖的才能。

　　我的建議是：動筆畫，常常畫。做父母的，請買一大箱畫冊給孩子們。在首頁寫上孩子的

名字和日期，把畫冊交給他或她。鼓勵小孩關掉電腦、電視，專心畫圖。到餐廳吃飯等候上菜時，與他們玩畫圖遊戲。等一本畫冊畫完，把它收走，放到閣樓的箱子裡。再拿一本新畫冊，重複寫名字和日期的動作，交給他們。不過，如果你希望他們保持自然心態，就一定要收好畫完的畫冊，不讓他們再看見。

塗鴉工具

　　我學到的經驗是，絕不要堅持使用某一款美術用品，因為它停產的機會很大。我最喜歡的畫冊是仙妮里爾（Sennelier）的亞麻布封面

畫冊，內頁是漂亮的奶油色，我對它愛不釋手長達十五年，最後，它們竟然停產。老實說，剛聽到這項消息時，我一時無所適從，慌忙奔走於各家美術用品社，試用各種不同畫冊，最後終於找到適合的替代品，是由費布里安諾（Fabriano）製作的畫冊。它的紙張比較厚、上漿較多，不過，我就快畫完一本，已經相當習慣了。

我主要用鋼筆和墨水來畫圖。最常使用的鋼筆頭是杭特（Hunt）102。我從來沒有用鉛筆素描過，就算在我的工作畫冊裡也一樣。我用的是持久墨水，這能讓我畫線條時更確定、更無懼。我還用彩色鉛筆（Prismacolor）來上色，主要因為它使用簡單。我工作上的作品則是水彩畫，也會在畫冊裡用水彩。因為我的畫冊是實驗之用，我還用過竹筆、毛筆和墨汁，以及許許多多的拼貼元素。

我把畫冊都放在工作室的書櫃裡。它們都是我珍貴的收藏，是成人生活的記錄。如果工作室失火，我會盡量多抱一點畫冊逃出門。畫冊，還有我珍藏的 1963 年芬德史崔特（Fender Strat）古董吉他。畫冊也具功能性，因為我常常會翻閱它們，察看我記得的畫作。基本上，它們是一個大型構想寶庫。

Hal Mayforths

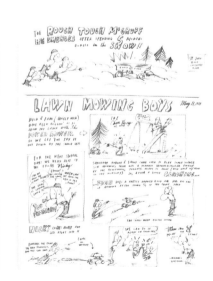

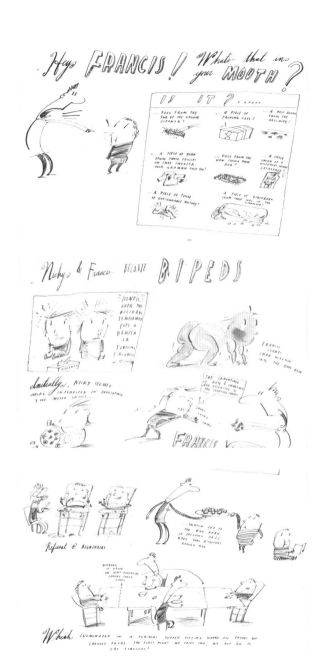

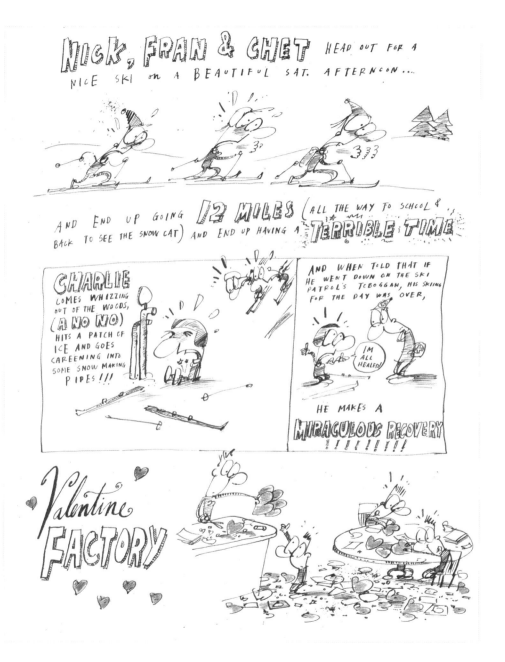

SO PLEASD TO MEET YOU

Pig

JELLO
MOLD

chicken
What

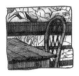

畫冊就是照相機

亞當 · 麥克考利
Adam McCauley

亞當來自一個藝術家庭，童年過得多采多姿。他出生在加州的柏克萊市，成長過程中，住過奧瑞岡州的波特蘭市、衣索比亞、密蘇里州的哥倫比亞、加州的帕羅奧多（Palo Alto）。從帕森斯設計學院（Parsons The New School for Design）畢業後，他搬到加州的奧克蘭，最後落腳於舊金山的內教堂區（Inner Mission）。現為商業插畫家、設計師，設計對象包括成人與兒童書籍、雜誌、廣告和企業。他和他的設計師太太辛西亞 · 威金頓（Cynthia Wigginton）合作畫過許多圖畫書。

▶ 作品網站 www.adammccauley.com

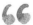

　　我主要在旅行時畫畫冊，它們就是我的照相機。和照片比起來，我發現畫冊更能夠留住我對旅遊地的感情。如果有靈感，我也會在畫冊中寫字。

　　我不喜歡把它們想成一種義務；有需要時，我就會拿來畫。它也很適合用來殺時間：機場、咖啡館、露營時在帳篷旁席地而坐；要比閱讀垃圾雜誌或令人沮喪的世界新聞好多了。

　　1997 年我到埃及旅行時，決定拿一整本畫冊來畫這個地方。當時，我已經為 Salon.com 畫了許多插畫，該網站的旅遊編輯希望我旅行回來時，能為我的畫冊做特輯——這真是資助旅程的完美方法！抵達後，碰巧開羅發生了可怕的恐怖份子攻擊事件，而 Salon.com 也決定取消特輯。突然之間，埃及不適合旅遊了！幸好最後《印刷》雜誌（*Print*）刊登了這本畫冊中的幾頁。真是一趟驚險的旅程。

　　高中時代，我有一本極私密的日記，裡面記滿了青少年的憂慮、黑色的詩句、可怕的塗鴉，可說是我的第一本「畫冊」。念帕森斯設計學院時，我開始第一本真正認真畫的畫冊，比爾 · 克拉茲和默福根太太兩位老師，要求我們持續不斷地畫畫冊。兩人對此都很嚴格，會定期查看我們的進步狀況。這種方式很棒，能迫使我們不斷地畫。

　　學校畢業後，我比較懶散了，畫冊主要用來為工作接案畫素描草圖。後來，我用描圖紙和打字紙來畫案子草圖，讓畫冊再度成為與工作無關的畫圖空間。

放輕鬆作實驗

　　我還是喜歡挑戰自己，會做這樣的事：「嗯，如果用三色粗頭筆來畫這片森林景致，會比用水彩更加有趣。」類似的方式能強迫你從不同角度來思考。就像在藝術學院裡，老師會叫你同時用兩隻手來畫模特兒。不過，我畫畫冊時不喜歡多做思考。直覺值得發展，也值得維持。要相信它。

我通常會在畫冊裡做實驗，也喜歡用它們來自我鞭策維持功力，包括手眼的畫圖技巧、構圖和畫面處理。它能讓你放鬆去實驗，或者訂出更多自我訓練性質的畫法，把它們全混合在一起。

速寫有它自己的畫面處理方式。通常，我最後還是設計了整個版面；畫面處理是很重要的訓練，不下於畫圖技巧、明暗度和色彩。儘管如此，如果我為博物館展品或某樣物品畫了一張速寫，我之後還會補上「片段」素描、拼貼等等，讓構圖完整。

我最近最喜歡的作品，是露營時與朋友的八歲兒子安格斯一起合作完成的撕畫。我們用前晚玩過的拼字遊戲計分卡和口紅膠來做撕畫，然後在上面畫圖。和小孩一起創作藝術很棒。

塗鴉工具

我的畫冊要適合攜帶。它必須實用，紙張也要耐用，可以畫水彩，也可以輕易塞進背包。多年來，我手邊有什麼就拿來畫，不過，時間久了，我也有一套基本配備。現在，我隨身攜帶我的畫冊、各種原子筆、一小把可摺式剪刀、一支口紅膠、幾張紙巾或衛生紙，還有一小盒水彩顏料。

我發現小型畫冊比較好用，可是有些地方，譬如像紐西蘭這種令人震懾的寬闊景致，就非得用比較大的畫冊不可。我不能忍受廉價紙張（雖然一般而言我喜歡買便宜的材料），比較愛用線圈裝訂畫冊。

我喜歡原子筆，老牌的 Bic 最棒了。我還喜歡彩色原子筆——紅的、藍的、咖啡色的等等。有色線條幫助我分隔空間，設計圖畫時比較有彈性。我通常使用溫莎紐頓牌水彩顏料，也喜歡日本製的小型顏料組。在開羅遭遇暴動時，剛好有幾個顏色用完，我只能用廉價的水彩畫下動亂的場景，很高興這種克難方式居然有用。我在希臘找到幾支非常吸引人的小原子筆，有著屬於地中海的漂亮顏色。真後悔當時沒多買一點。在雅典，我發現一家小型美術用品店，賣著漂亮又便宜的畫冊，我買了兩本。

我多半在紙片、信封這類東西上面塗鴉。對我來說，塗鴉沒什麼好玩的。我也許會畫卡通這類東西，通常用以表達某個經驗或構想，但在畫冊裡塗鴉比較沒什麼價值，無法代表我的創作。

儘管如此，我的畫冊一點也不珍貴，我喜歡把它們到處亂丟，把咖啡灑在上面，這些都是東西靈魂的一部分。我盡量利用隨手可得的材料，像是包裝紙、旅館的原子筆、當地植物標本，因為這些都是我體驗到的東西，能為圖畫和畫冊帶來它自己的價值。

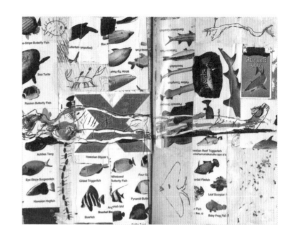

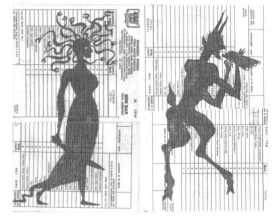

我把畫完的畫冊放在衣櫃裡。有些很珍貴，只因它們記錄了我生命中的重要時光，有些則只是工作機器。

有時候，我翻閱年代久遠的畫冊，從中獲得很大樂趣。旅遊畫冊總能讓我重溫那些美好記憶。它們讓我覺得，自己能夠經常旅行、身體健康、能認真觀察並記錄經驗，真是多麼幸運的事情。

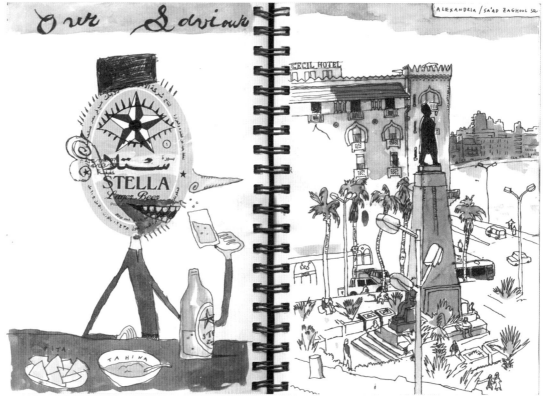

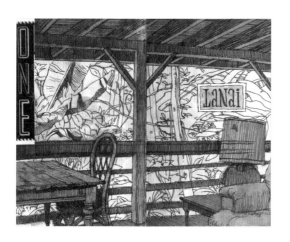

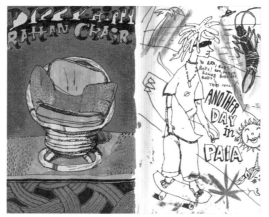

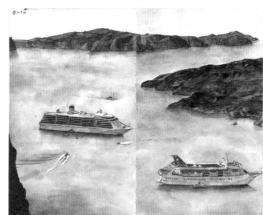

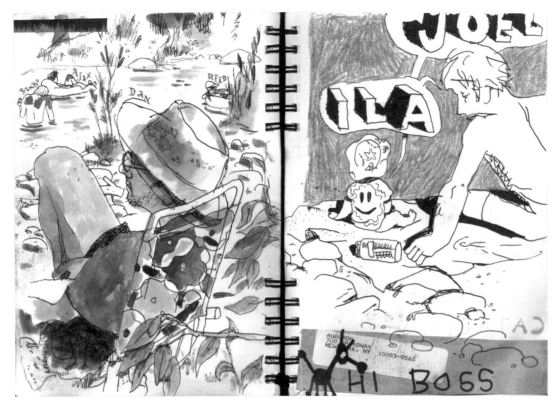
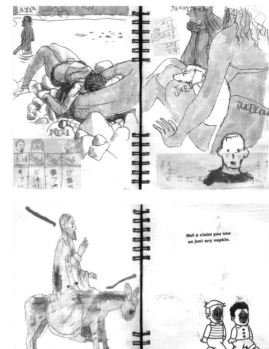
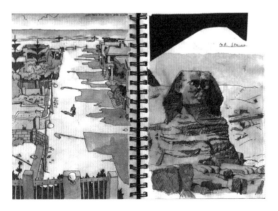
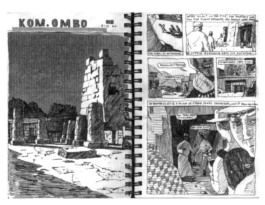
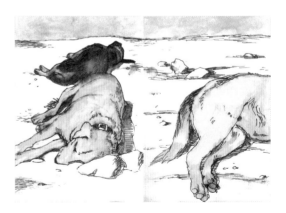

我的畫冊封面

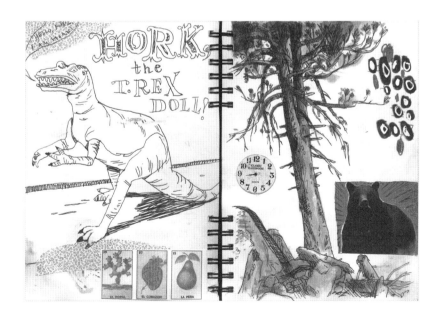

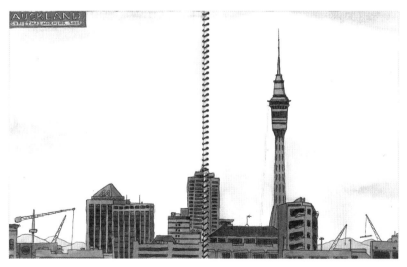

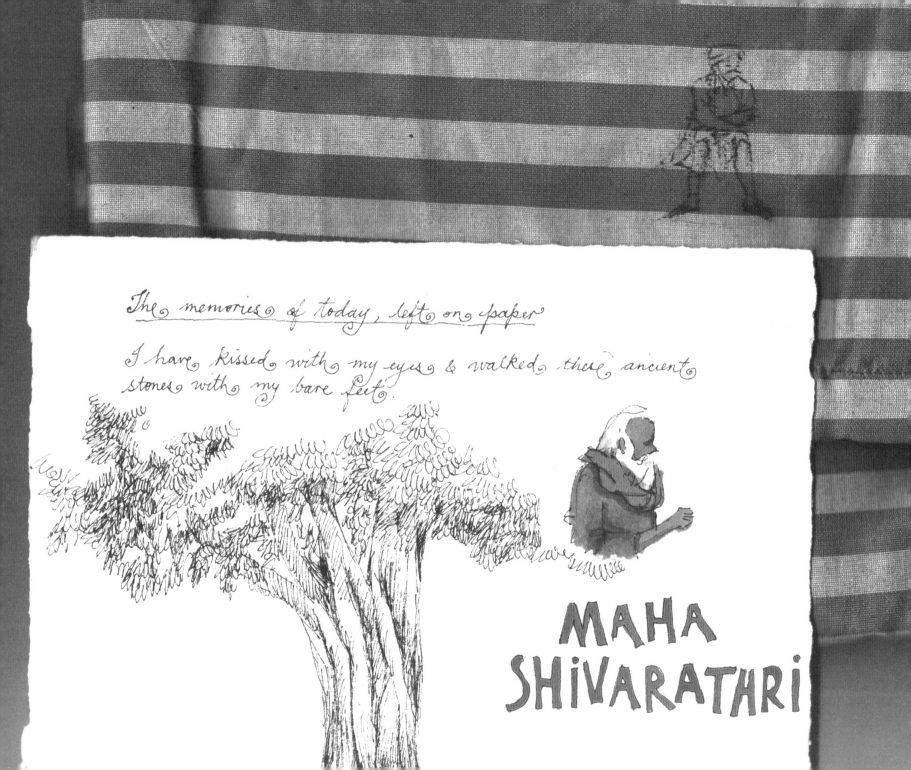

The memories of today, left on paper

I have kissed with my eyes & walked these ancient
stones with my bare feet.

MAHA
SHIVARATHRI

與神聯繫的方式

普瑞宣特 · 米蘭達
Prashant Miranda

普瑞宣特出生於南印度西岸的葛蘭 · 喀拉拉（Quilon Kerala），成長於邦加羅爾（Bangalore），大學於印度阿莫達巴德（Ahmedabad）的國立設計學院研習動畫電影設計。他製作過不少兒童動畫，現為全職藝術家。夏天住在加拿大多倫多，冬天則待在印度瓦拉那西（Varanasi）。

▶ 作品網站 www.prashant.blogspot.com

　　我的畫冊經常是我和神的聯繫方式，我只是個管道或媒介，畫作和文字透過我躍然於紙上。我的日記不僅記錄我的靈性成長，也重申我正在經歷的美好旅程。

抓住片刻

　　像我這麼健忘的人，畫冊就是我的備忘錄。每一天，美好、深刻、簡單的片刻全都記錄在畫冊裡，同時也記錄了構想、概念、夢想、食譜、歌詞、臉孔、會議，並當做行事曆，追蹤我每日的遭遇。

　　我一直認為，記日記能抓住片刻的菁華。不需要寫實，只要在頁面畫下簡單的線條或圓點，或貼上隨手拾來的材料，就能夠傳達某一訊息或非常強烈的感受。

　　多年來，我的畫冊不斷成長與發展，將真我壓縮於其中，早已成為我真正的藝術形式。

　　我把畫冊隨身帶著，它是我形影不離的伴侶。我住在瓦拉那西時，早晨會畫冥想水彩畫，讓我安寧、平靜、專注。可是，我也會帶著我的日記到酒吧或公園，或拿來隨手抄寫電子郵件地址，甚至帶著它去上廁所！

　　身為藝術家，我已經開始把要出售的作品，和為自己而創作的作品區分開來。我的畫冊絕對不能賣。要展示它們或拿給別人看都沒問題，可是，它們是我生命的一部分，不能出售。不過，我出售的畫作通常不脫畫冊內容的脈絡。一疊創作，不管有沒有裝訂，都是我生命中完整的一部分。我喜歡把每一天依時間順序記錄下來，偶爾我也喜歡交錯記錄，讓我的人生故事每次能以不同方式記述。

　　我從小就開始畫圖。我熱愛畫圖，每天都畫。我也喜歡彈鋼琴或做菜，但比較起來，用畫圖來傳達我的感受，感覺更加自在。

　　由於我旅行不帶照相機，隨著眼界不斷擴張，我覺得有必要把經驗記錄下來。我喜歡水彩的容易攜帶，如果我看見什麼有趣的事，就能夠立刻畫下來，並且上色，以免這個片刻永遠消失。花時間、觀察，並畫下一個紀念碑、

一張臉孔、一棵樹等等，能強化我對於當下的體驗，甚至在多年後，這段記憶、氣味、聲音依舊鮮明。在步調快速的生活中，我喜歡花時間讓事情緩慢下來。

塗鴉工具

我開始認真畫畫冊已經有十二、三年了。在此之前，我只寫文字日記。以前我會自己裝訂畫冊，把皮革或布質的封面和內頁紙張縫在一起，然後又製作匣子（回憶盒）。別人送的畫冊，我也會盡量用，視紙質調整色彩。

我對紙張很講究，喜歡用阿爾契斯（Arches）140磅的冷壓水彩紙來裝訂畫冊。

我通常使用鋼筆、墨水和水彩，用洛特林Isographs 0.3 和 0.5 號筆。至於水彩，我用過鵜鶘牌（Pelican）大師級水彩，現在則用利貝特魯斯牌（Liebetruth）的學生用透明水彩。

由於我在市區的房子很小，大部分的畫冊都放在父母家。它們到處都是，書架上、書桌上、抽屜裡，不過，我都記得它們在哪裡。我的畫冊非常珍貴，可是，我堅信它們要被感覺、被觸摸、被翻閱，才會添加特色。我掉過幾本畫冊，但也學會放手。

我會翻閱不同年代、同一時節所畫的畫冊，會看到相同的主題，但思維甚或風格都有長足進步。不過，時間久了，可看出固定模式，它們溫柔地提醒我自己是什麼樣的人。

Prashant·M

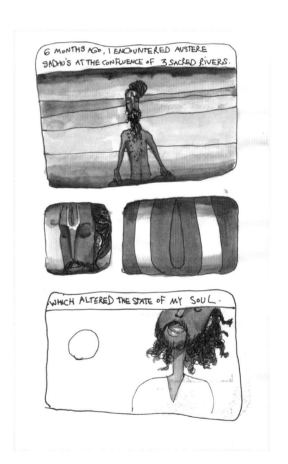

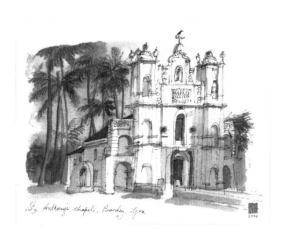

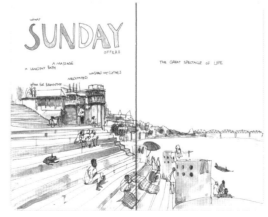

A DAMP GREY
DAY ... AND THE
WATERCOLOURS TAKE
A LONG TIME TO DRY.

I LOVE TULSI GHAT
ANANDAMAY GHAT
PRABHU GHAT
CHET SINGH GHAT

AND THIS PEN
LEAKS LIKE A
MADMAN

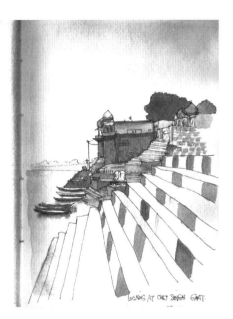

LOOKING AT CHET SINGH GHAT.

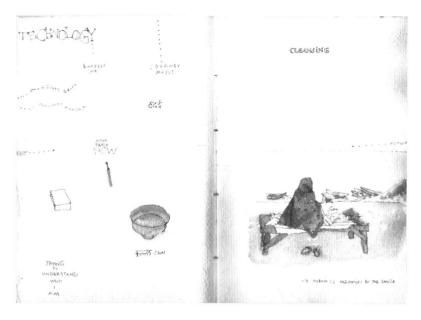

TECHNOLOGY

CLEANSING

BAFFLES ME

JOURNEY MUSIC

THOUGHTS DRIFT

NOW

FUTURE

FRIENDS CHAI

TRYING
TO
UNDERSTAND
WHO
I
AM

MY MORNING MEDITATION BY THE GANGA

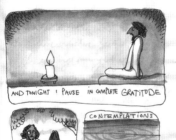

AND TONIGHT I PAUSE IN COMPLETE GRATITUDE

CONTEMPLATIONS

FOR CONVERSATIONS

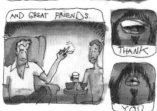

AND GREAT FRIENDS.

THANK

YOU

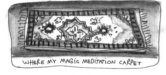

TONIGHT I LIVE IN A WORLD OF OPPOSITES

WHERE MY MAGIC MEDITATION CARPET

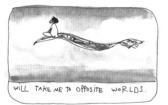

WILL TAKE ME TO OPPOSITE WORLDS.

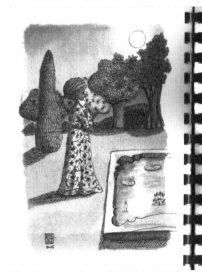

There is so much to contemplate, comprehend, digest, discover, extrapolate & assimilate. These days push me back to my basics. The Taj Mahal by moonlight was radiantly magnificent; I exuded Love like I've never seen. It was great to see such a majestic structure in the solitude of late evening winter mists & I'm glad that Kalpana & I reached there at sunset. On my drive to Agra, I was contemplating the various new connections I have made in Canada, & how they have affected my life. I do feel that I have residual remnants from some of my last encounters, that I shall have to transcend in order to move on here in India. I sense the need of a thorough cleanse before I sink into the spiritual path that lies before me. Such are my meanderings in thought & action & I have only to ask the Supreme Being to enlighten me along my way, & guide me on this path. Thank you for your great Love.

SITARAM'S MAGNIFICENT MAGIC BOX

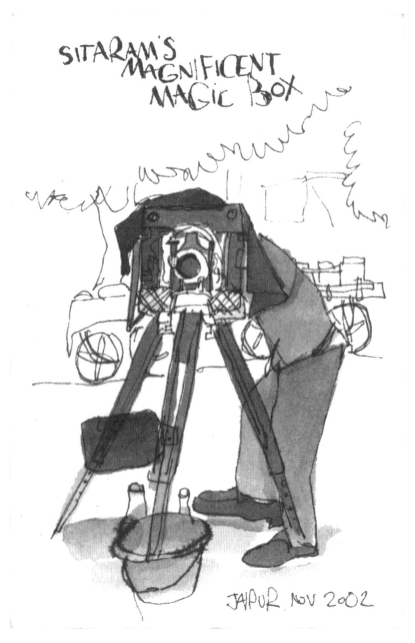

JAIPUR NOV 2002

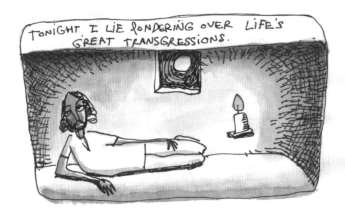

TONIGHT I LIE PONDERING OVER LIFE'S GREAT TRANSGRESSIONS.

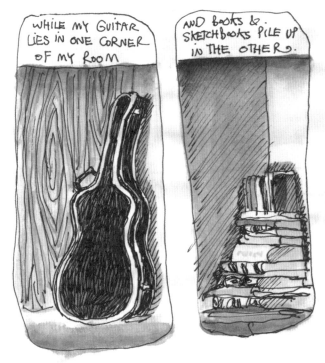

WHILE MY GUITAR LIES IN ONE CORNER OF MY ROOM

AND BOOKS & SKETCHBOOKS PILE UP IN THE OTHER.

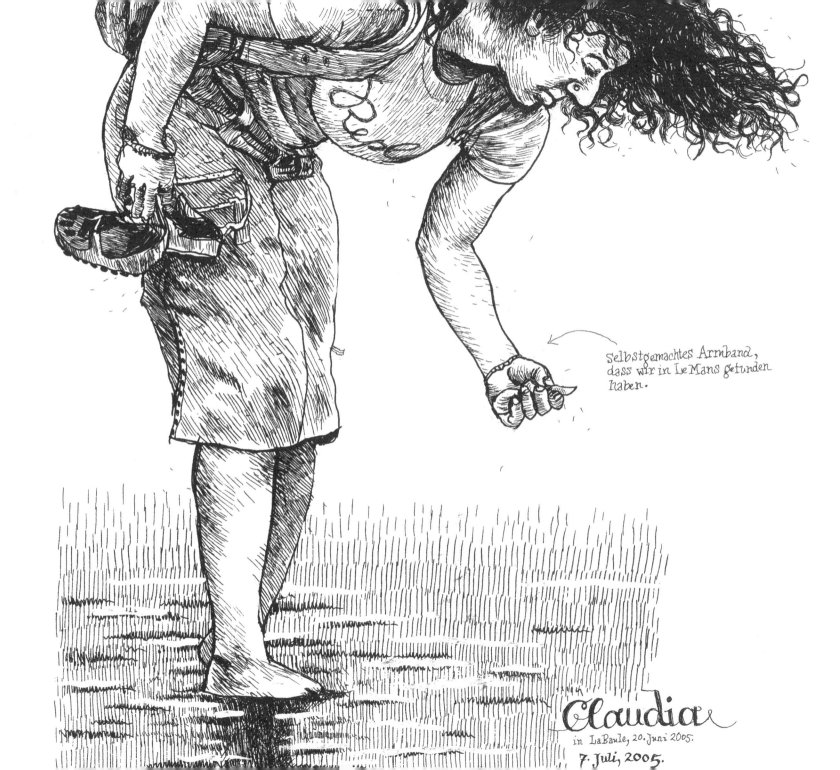

Selbstgemachtes Armband,
dass wir in LeMans gefunden
haben.

Claudia
in LaBaule, 20. Juni 2005.
7. Juli, 2005.

畫冊是我存在的目的

克里斯多夫 · 穆勒
Christoph Mueller

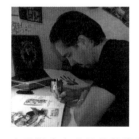

克里斯多夫成長於荷蘭的蘭格拉夫（Landgraaf），後來搬到德國的阿亨（Aachen），現仍居住此地。他最近剛從阿亨大學平面設計系畢業，目前除了從事藝術創作，還當服務生，賣香腸和薯條。
▶ 作品網站 www.muellersjournal.com

考慮在我死後，把我的作品印在皮膚上。這就叫做人皮書：人皮裝訂的書。也許我可以在死前，把書名刺青在身體上⋯⋯

我的畫冊是我存在的目的。它們讓我活在地球上的時間——我的一生——有了本質。它們證明我活過，還有了創作。要不是這些畫冊，我不會覺得我的一生有價值。

幫助適應生活

它們主要的目的不是激發構想或設計，而是讓我更適應生活，讓這個叫做生活的混亂獲得些許秩序，讓我平靜下來，讓我覺得我有所創作，不是無用之人。我還用畫冊來進一步探索自我。我翻閱它，觀察我的執迷和恐懼，就像在進行治療一樣。

很重要？很珍貴？那還用說！！它們是我最珍貴的東西，經常是我生命中唯一有意義的事物。我非常珍惜它們，把它們放在一起，隨時帶在身邊。

我多半在家畫畫冊。畫圖時，若有人在旁邊看，我會很不自在。我必須努力克服這一點。不過，我最常待在公寓裡畫圖，可以聽音樂、培養心情，進入與內在自我的真正交流。音樂是很重要的元素。音樂和獨處。哦！當然還有咖啡。我畫出內心深處的情感。我在「自我挖掘」時，最好不要被打擾。有時候，我畫圖時甚至不接電話，以免讓人該死地分心。

畫冊訴說著故事，你總是從一邊穿梭到另一邊不斷筆耕。就算多數圖畫沒有一頁頁地敘述故事，你依舊知道每一頁都代表這個人生命中某一段時光。它讓時間有了實質存在。生命所發生的一切事情，都走得如此快速，只留下容易褪色的記憶。只要看一眼畫冊，就能找回這些記憶。

我越快畫滿畫冊的第一頁越好。如此一來，它就不再是空白的冊子，而是我的一部分，而且不一定要畫得很好。我很少在畫冊裡留空白頁，其實從沒有過。我認為越早畫壞一頁越好，這樣它就不再可怕。寧願感到愧疚，

然後開始修改。有時候，我會覺得自己畫的圖慘不忍睹，覺得沮喪難過。不過，這就是畫冊的好處：可以翻到下一頁，就像生活一樣，不斷地走下去，不管發生什麼事，繼續畫下去。

誠實面對自己

十二歲左右的時候，我父親拿了 R・克朗布的畫冊給我看，這是非常特別的一刻。它讓我瞭解畫圖如何能幫助你面對生命、如何拿來當做生命裡的一項工具。我用畫圖來探索自我，讓我混亂的情緒、慾望、悲傷和渴望找到秩序。

那些看過我畫冊的人，我很想從他們口中獲得正面肯定。最近我發現，無論我是否得到正面肯定，都不會改變我畫圖的方式和我所畫的內容，所以，這已經不重要了。不管是否獲得肯定，我都不會改變自己；我會繼續畫我所畫。事實上，別人的意見透露了對方是什麼樣的人，而不是我的創作品質。

最近我有了新發現：穆勒，畫圖是你的救贖！畫圖終究能讓你好過一點，雖然一開始會很不好受。畫圖能驅走哀傷。就像克朗布說的：「持續努力，終有代價！」這才是最重要的。你必須畫滿一頁又一頁，必須持續畫下去，找出你的靈感來源、畫圖動力，然後持之以恆。畫圖時，誠實面對自己。瞭解你是誰、什麼能讓你努力下去。就我個人來說，這就是藝術的精神，至少是件值得去做的事情。一如喬・柯爾曼（Joe Coleman）對我說的：「克里斯多夫，搜尋內心的過程很痛苦，但也很值得。它應該痛苦，生命中有價值的事情，多半都是痛苦的。」

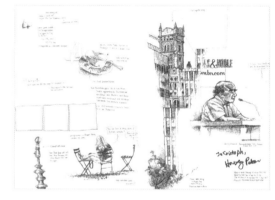

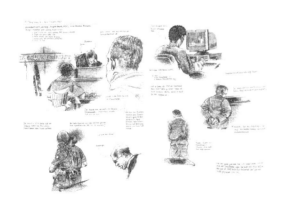

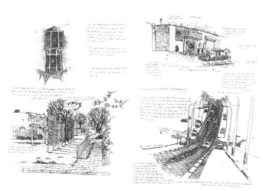

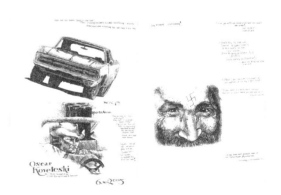

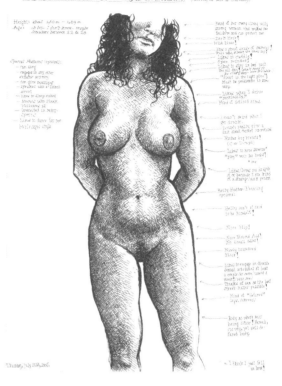

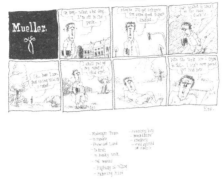

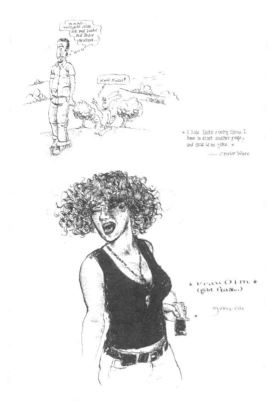

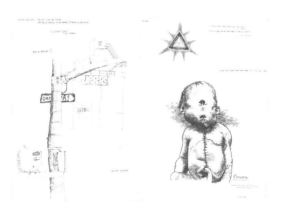

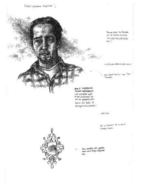

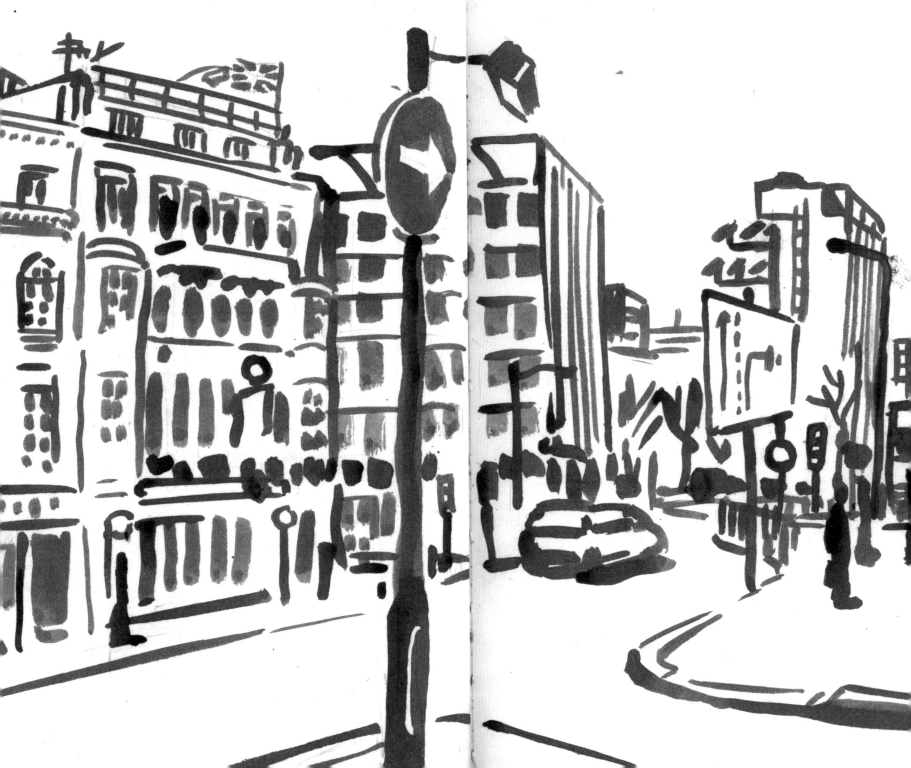

為自己指定畫圖作業

克里斯多夫‧尼曼
Christoph Niemann

克里斯多夫在德國斯圖加特（Stuttgart）
附近長大，現居紐約市。他自斯圖加特的
美術學院（State Academy of Fine Arts）
取得平面設計碩士學位，目前是插畫家、
設計師與動畫繪製者。作品散見於《紐約
客》（New Yorker）和他的童書。
▶ 作品網站 www.christophniemann.com

畫畫冊和我的工作完全是兩碼子事。對插畫家來說，速寫顯然是必要的練習，不過，當我旅行到某個地方，畫著港口裡一艘好笑的小船，這絕對和工作野心一點關係也沒有。

我的插畫哲學是，形式一定要追隨功能。工作時，我故意不在畫冊裡畫圖，只用散張的畫紙起草。可是，個人創作時，我最大的挑戰，就是放下一切恐懼，看看自己會畫出什麼樣的成品，當然，這意味著偶爾會出現構圖完全搞砸的情況。畫冊的最大問題是，我堅持要同時留意整本畫冊的品質。這種虛榮心還真綁手綁腳。

我常常想要評論自己的速寫（「畫壞的樹」、「搞砸了這片雲」）。我已經很久不這麼做了，可是，回頭翻閱畫冊（自己的和別人的）時，看到這樣的評論文字，還是會感到苦惱。

我喜歡畫冊成冊的形式，可以快速翻閱大量畫作。我做事沒什麼條理，畫冊能讓我輕易地保持整齊、有條理，至少我的塗鴉是如此。

旅行才畫畫

我畫畫偏愛用墨水或水彩，所以紙張要有一定厚度。我有很多黑色素面的畫冊，但最喜歡的畫冊多半是別人送的。最棒的一本是狄亞比肯（Dia:Beacon）畫冊，它有灰毛封面，你可以抱著它睡覺。我也愛 Moleskine，不過，畫圖的效果對我來講不夠好，太小、紙太薄。畫冊帶我回到為畫圖而畫的初衷。我從不在上班時畫畫冊，也很少在家畫，旅行時才會畫。旅行時，我盡量找時間畫圖，好好利用等火車或候機的時間。這是讓自己更留心周遭環境的好方法。而且，翻閱舊畫冊相當有趣，能想起在國外某個地方的某一特別時刻。

最近，我越來越喜歡給自己出作業。像是使用單一技巧畫滿全冊：例如，整本畫冊都用紅墨水畫在白紙上。或者，在某一段時間內把整本畫冊畫完。我在三十六個小時內，就把倫敦的畫冊畫完了。

當然，我畫一本畫冊的時間越久，對它就越不捨。

我有一、兩本畫冊還沒畫完，可是不敢再帶著它們旅行了。我曾經在多倫多掉了一本快畫完的畫冊，從此以後，我變得更加謹慎。

N I E M A N N

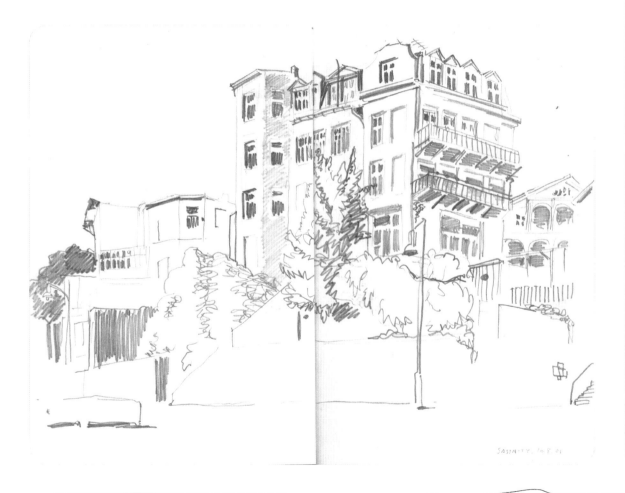

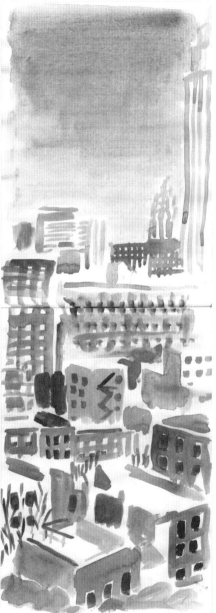

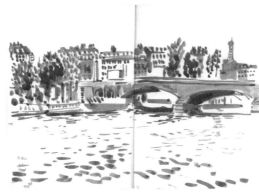
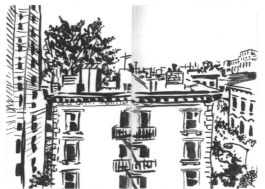
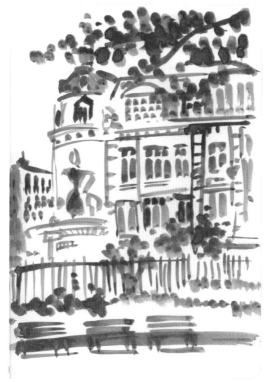
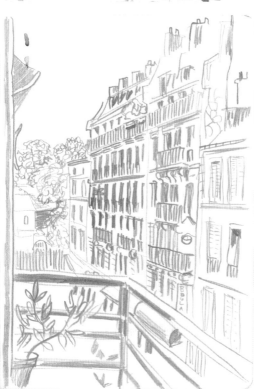
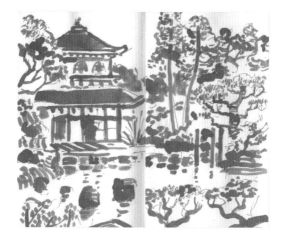

EIGEN FORK EERST

'OET

OUD 'OET
(OLD HAT)

TINY WRITING :
LOOKING FOR A
NEW IDEA

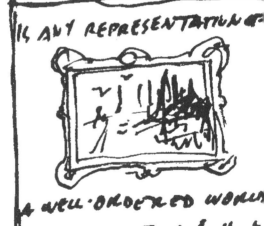

IS ANY REPRESENTATION

A WELL·ORDERED WORLD
BEAUTIFUL

西方書法家的畫字日記

布洛迪 · 紐恩斯汪德
Brody Neuenschwander

布洛迪不但是藝術家，也是全球知名的書法家。在成長過程中，他住過德州休士頓和德國的烏姆（Ulm）。他是普林斯頓大學藝術史學士、倫敦科陶德藝術學院（Courtauld Institute of Art）博士。曾在威爾許柏德斯（Welsh Borders）住過六年，現居比利時的布魯日（Bruges）。2006 年，比利時根特市（Ghent）的印蘇特·烏格佛斯出版社（Imschoot Uitgevers）發行了他的作品專輯《簡訊熱》（*Textasy*）。他的書法則出現在導演彼得·格林納威（Peter Greenaway）的電影和作品中。

▶ 作品網站 www.bnart.be

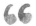

我畫冊的主要目的是表現文字的視覺性。在我腦中，一個字或一組字，就像一件藝術作品的基礎一樣有趣。可是，我需要看到這些字母的形狀如何變化，哪些形式依循著哪些形式。將文字形象化後，我要看出它們有哪些共鳴和關聯。素描只能看出部分，因為最後的效果還得靠色彩、比例和媒材。素描可以將語言形象化，讓我看出形象與文字間的張力。

素描不是我真正的藝術形式，我工作時不會只畫素描。我畫畫冊斷斷續續，依個人靈感、展覽壓力以及內心產生懷疑的狀態而定。最後一項最重要，因為每當我想要放棄工作時，就會開始畫文字。

找出文字的視覺效果

書法、觀念藝術和文字藝術很難共存。在我們的文化裡，書法無足輕重，我經常為此擔憂。我畫圖的目的，是為了找出視覺語言的嚴肅傳統，這些視覺語言包括中國書法、街頭塗鴉文字、印刷字體、廣告等等。我畫圖常設法把傳統融入在一個字當中，然後為它加上我喜歡看、也喜歡做的書法動態感。

通常在一連幾天創作許多新事物之前，我會心存懷疑，此時就會畫各種形狀與風格的文字。我不僅想知道它的視覺效果，也會說服自己這是值得去做的事。畫家也會受這種懷疑折磨，但原因不同。畫家必須和眾多過去的人物競爭，到處都有大師和天才，全都比他優秀。在西方世界裡，我沒有這樣的競爭對手，沒有「繪畫已死」這種問題。西方世界沒有書法，只有裝飾文字。

我的競爭（不過我一點都沒有這種感覺）來自於偉大的中國和阿拉伯書法大師，更重要的是，來自於他們的作品在他們生活的社會中，所具有的社會和政治角色。

畫圖時，我心中想的是：如何為這個不存在於我們社會的藝術形式，注入強烈的意義；如何使我的書法創作，成為已被接受的觀念藝術領域的一部份。這不是件容易的事。

我的第一本畫冊從十五歲開始畫，已經用了快二十年，畫作一頁頁地增加。它記錄著我對過去、中世紀手稿、義式壁畫、所有1800年以前美麗事物的愛好。這本畫冊畫完後，我開始考慮要當藝術家，而不是當工藝師。那時有人送我一本新畫冊，一年內就畫滿了。現在，我在任何紙張上都可以畫圖，之後再貼到畫冊裡。

我喜歡在畫冊裡畫圖，因為能把各種不同的東西加以統一，並依序排好（直到它散掉，我把它們黏回去時又排錯順序）。只要有空間，我就會畫，不喜歡的畫作，我會撕掉、重貼蓋住、塗膠水把頁面黏在一起。我把畫冊放在積滿灰塵的書架上，就在工作桌旁邊，以備需要尋找構想時方便抽閱。

以前，我看過書法家對著空白頁發抖，我發現這種態度絲毫沒有幫助。所以，我拋開了這種想法。我既不感情用事，也不重儀式。不

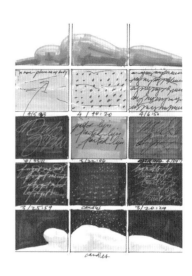

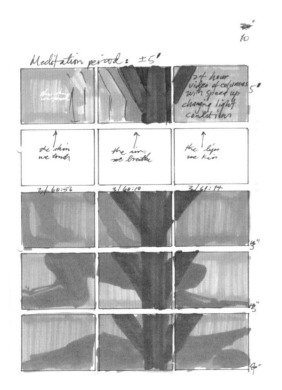

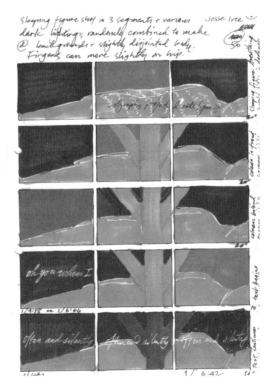

過，我發明了一種可以無限重畫的技巧，用層層米紙、石灰水和顏料覆蓋後，讓頁面不像是等待墨水沾染的處女地，而像是已經耕耘多次的坡地。我會不斷犁地，直到有東西長出來為止。

Brody Neuenschwander

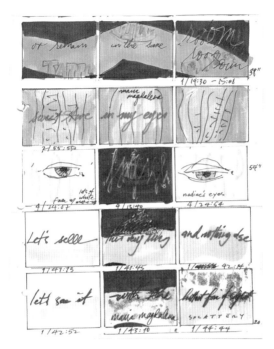

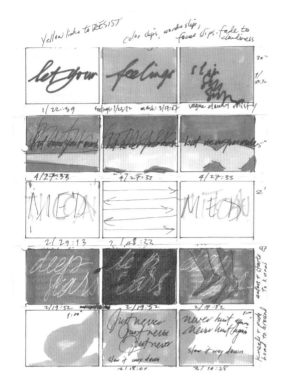

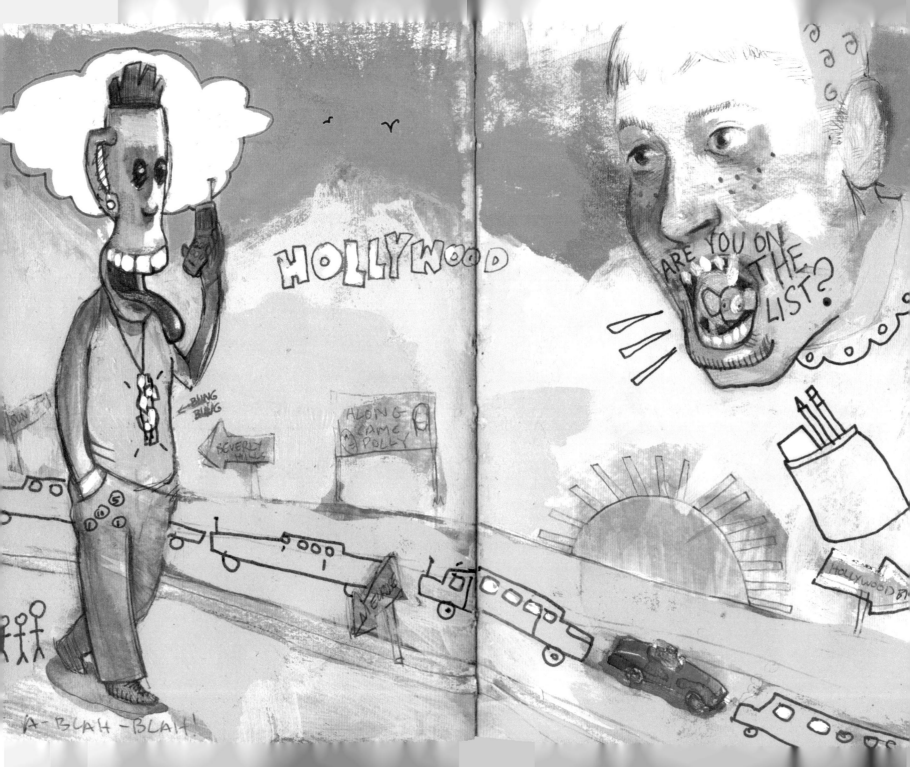

焦慮解藥執行機

瑪莉蓮‧派翠吉歐
Marilyn Patrizio

瑪莉蓮來自於紐約布魯克林區的班森赫斯特（Bensonhurst）。她是紐約視覺藝術學院的插畫學士，目前住在布魯克林，擔任自由網路插畫家。她的畫作、手工玩具和向量藝術（vector art）上過全球各大雜誌特別報導。

▶ 作品網站　www.mpatrizio.com

畫冊是我的焦慮解藥、心靈清新劑、待辦事項簿、構想執行機、朋友，但稱不上是日記，因為內容沒有組織，塗鴉也非常隨性。我有幾本畫冊是著重於研究我身處的特定環境。有些畫冊則純粹記錄我想要實現的構想、發明或設計。還有一些畫冊，記載著我想要像照片一樣捕捉下來的記憶或突然出現的視覺影像。我實在太愛、太愛、太愛畫冊的形式了，它有侷限，可以迅速闔上不被看到，沒有責任義務，而且有實驗的自由。

我的畫冊通常混合了許多我想要發展的構想（角色設計、插畫、繪畫、產品）、我想要研究的人事註記、在紐約地鐵上畫的素描，以及新畫圖媒材的測試。有些速寫影響了我的商業工作，有些商業工作又引出新構想，讓我在畫冊裡繼續發展。

畫冊應該沒有任何規則。我以前覺得有必要畫滿每一公分，可是，這些年來，我已經學會放手，讓簡單的圖畫單獨佔據一整頁。不過，我還是會稍微編輯和設計我的畫冊。我常常會在幾個禮拜或幾個月後，再回頭把我不喜歡的畫作覆蓋起來，或者用拼貼的方式，蓋住我不滿意的文字或圖畫，放棄繼續修改。我允許自己在畫冊裡亂畫，但有時候，我會用顏料把它塗掉，或黏上一張小紙片。我認為，最後的層層覆蓋反而增添趣味。

打從青少年開始，我就持續畫圖，並把它們保留下來。一直到九年前，我才開始使用裝訂好、標上日期的畫冊。

領會人生

從我有記憶起，我就一直在畫圖，對畫圖有著複雜的感情。有時候，我喜歡它是因為它的簡單，有時我恨它也是因為它的簡單。別誤會，我非常欣賞 4B 鉛筆和比百美（Paper Mate）原子筆不矯飾的味道。可是，我最喜歡的還是色彩，也喜歡運用顏料和設計來工作。

無論是度假或短程旅行，如果我知道會有時間獨處、畫圖寫字，我就帶著畫冊。我曾經

為了畫某個地方而特別前往，它值得你珍惜，也讓你領會人生。這是藝術的真諦：能把眼中所見，轉換成觀賞者能真正看見並欣賞的作品。能夠精通此道真是神的恩典！順便一提，我不認為我有這個天賦，但我正在努力當中！

塗鴉工具

我對畫冊不算挑剔，主要依畫冊的形狀和內頁紙張厚度做選擇。我喜歡的紙張是：畫上顏料也不會像老巫婆一樣皺在一起。我盡量在度假和旅行時買畫冊。如此一來，漂亮的新畫冊不但是紀念品，也會是儲藏我塗鴉的地方。

至於畫圖媒材，我採開放態度。事實上，我最近才用縫紉機把東西縫到畫冊裡。很有趣的成品！我還縫製了一個筆袋！是的，我真是太厲害了。

我盡量把我所有的畫冊一起放在架上。它們是我非常重要的資產。對我來說，它們就像老照片或一大箱現金一樣重要。

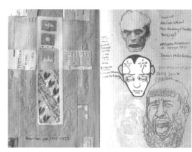

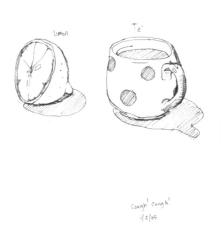

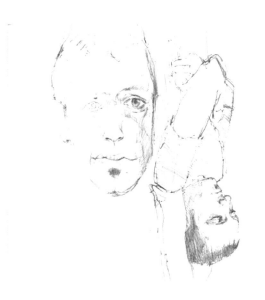

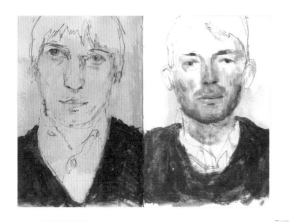
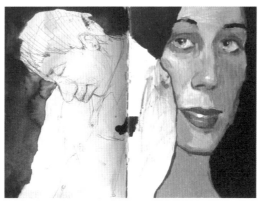
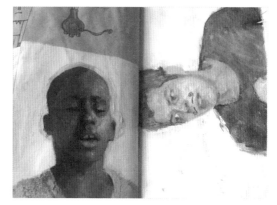

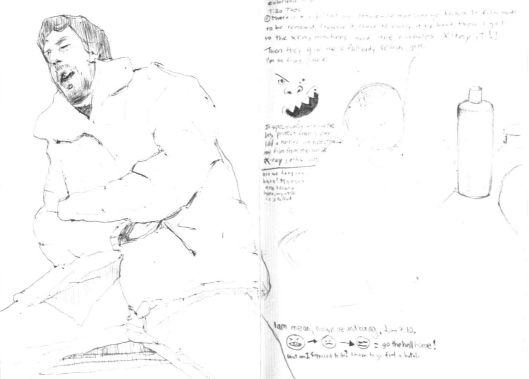

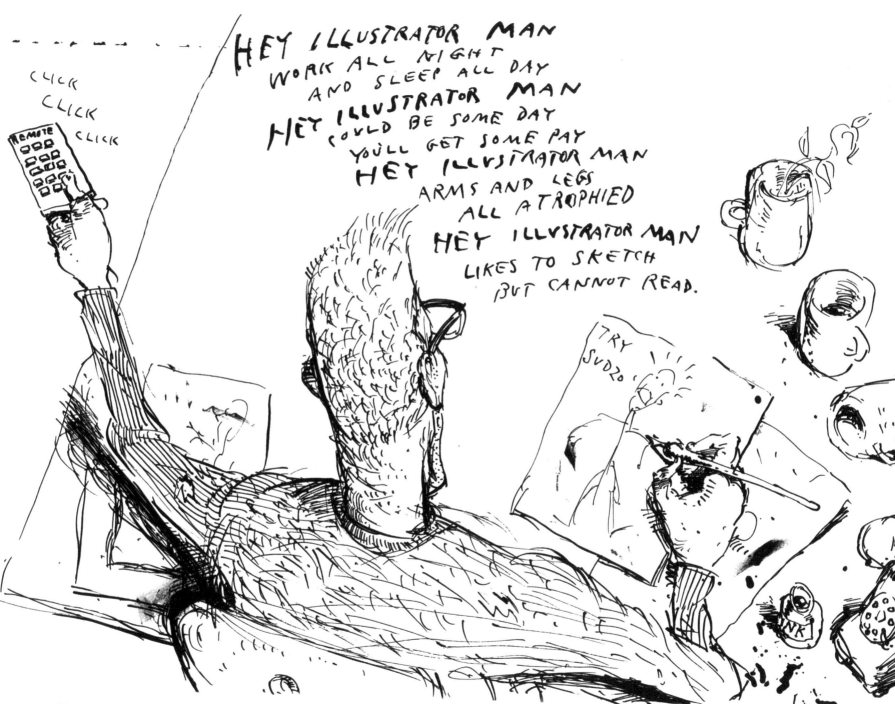

為了讓人發笑

艾佛瑞特 · 佩克
Everett Peck

艾佛瑞特從小在南加州長大，現仍住在此地。他擁有插畫學位，並專攻藝術史。他主要的工作是編製電視動畫節目，同時也是插畫家、漫畫家和畫家。

▶ 作品網站 www.epeck.com

我堅信畫畫冊是藝術家所能做的最重要的事情，不僅能發展畫圖技巧，也能發展觀點。我的畫冊主要記錄想法，比較少畫我去過的地方。大型構想和專案的靈感常常來自於畫冊。

我畫畫已經有三十多年的歷史。這段期間，我和畫冊的關係歷經許多轉變。我曾與它形影不離，也曾有好一段時間完全沒碰它。過去十二多年來，我畫了很多有動畫概念的素描，所以都是畫在單張紙上，沒有畫在畫冊裡。雖然我有時也會在工作室畫畫冊，但我還是喜歡在公共場合素描。插畫和繪畫創作比較需要單獨一人，公開素描卻比較屬於社會經驗。

畫冊做成書冊的形式，讓這個經驗更為鮮明。我的規則是，絕不撕下畫頁。如果某一頁畫作「非所預料」，我就翻到下一頁，重新開始畫。如果是很糟糕的畫作，我也是翻到下一頁重畫。我想，就連畢卡索偶爾也會畫壞吧！書的形式能讓你創作系列畫作（發展至好幾頁

的圖）、系列故事、點圖（正反兩頁的圖可互相作用）、跨頁創作。另外，整體來看，你在某一段時間內的畫圖經驗依序排列，這是畫在單張紙上不會有的情況。最後，所有的圖畫都在整齊的畫冊中。我用畫冊做為我完整的作品檔案。

我盡量讓畫冊裡的畫作維持「單純」，完全沒有任何商業考量。儘管如此，我依舊很驚訝地發現，有很多次畫冊裡的草圖成為一幅畫作的元素，或動畫節目的構想。

起頭最難

對我來說，不管是專案、畫冊還是其他東西，一開始下筆是最困難的部份。有時我想到什麼就畫什麼，結果毀了一整頁，調整心情後，再繼續下去。有的時候，我思考甚久才會下筆。

我曾數度不碰畫冊，我想不通為什麼有時會很久不畫。不是因為我未能從中得到樂趣，

也不是因為我認為它不重要；正好相反。無論是用畫冊或其他紙張，我一直都在畫。我想，我在畫冊裡下筆時，多半是畫出具體的構想。當我只是在「搜尋」構想或人物時，則通常畫在一堆紙上。然後，突然有一天，我又會拿起畫冊直奔咖啡館，我們又是老朋友了。

塗鴉工具

我用的是溫莎紐頓 10 吋 ×12 吋的畫冊，暗紅色封面，而且我發現內頁紙張能適用於多數繪畫媒材，大型美術用品社通常可以買得到。我每次在店裡看到時，就會買個幾本。

我在畫冊裡使用各種媒材。公開寫生時，我常用一種滾珠彩色筆，在工作室則用費爾康（Falcon）048 號蘸水筆和瓶裝墨水。在畫冊裡彩繪時，我會用水粉顏料。我也做拼貼。任何形式來者不拒。

安排笑點

我喜歡讓別人看我的畫冊，尤其是別的畫家。我的畫作內容多半是為了讓人發笑，別人翻閱我的畫冊就像是現場觀眾一樣，你可以知道哪些笑點奏效、哪些無效。

當我和志趣相投的友人在一起，經常會傳閱我的畫冊。我演講時，多數範例都引自畫冊。我想除了諷刺漫畫以外，畫圖在這一方面跟公開表演很相似。

我帶著畫冊旅行時，畫的東西多半是我看到的東西，有比較多是進入腦中的事物，而

不是畫腦袋裡想的東西，剛好跟平常的過程相反。我不會為了畫圖而特別到某個地方；我喜歡不期而遇。不過，我第一次到紐約市的時候，非得畫中央車站內部不可。但紐約市又另當別論了，我想，這是能夠理解的。

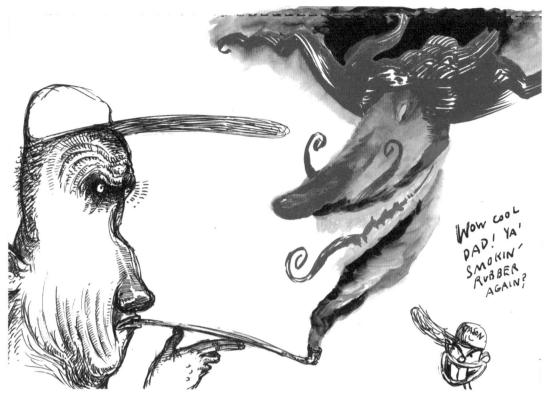

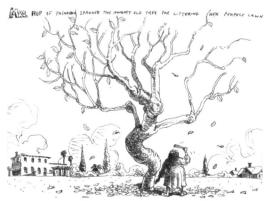

HEY FREELANCE ILLUSTRATORS! HOW MANY TIMES HAVE YOU TRIED TO JUSTIFY GETTING OUT OF BED IN THE MORNING? WELL NOW YOU DON'T HAVE TO. THANKS TO RECLINE-A-SKETCH! THATS RIGHT! NOW YOU CAN STAY IN BED FOR WEEKS AND STILL GET THOSE BIG DOLLAR JOBS IN ON TIME!

☐ YES! I WANT TO TAKE A NAP.

☐ NO. I DON'T WANT TO MAKE BIG MONEY WHILE LYING ON MY BACK.

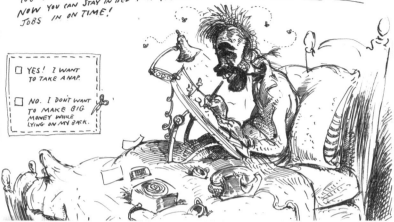

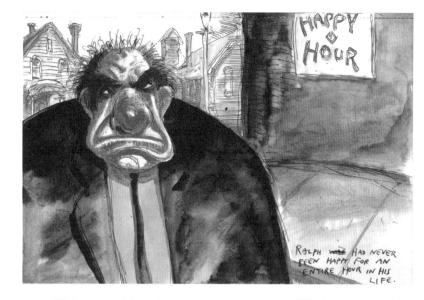

RALPH ~~WAS~~ HAD NEVER BEEN HAPPY FOR AN ENTIRE HOUR IN HIS LIFE.

CAPTAIN FRANK HAD BEEN A PIRATE FOR A LONG, LONG TIME.

The MAN WITH TWO PARTS

BOBBING FOR LOBSTERS

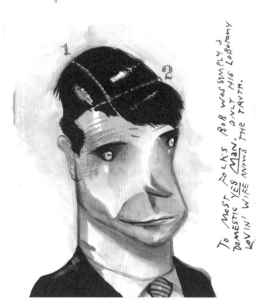

TO MOST FOLKS BOB WAS SIMPLY A DOMESTIC YES MAN. ONLY HIS LOBOTOMY LOVIN' WIFE KNOWS THE TRUTH.

GOSH! LOOKS LIKE YOU WIN BOB!

MMMUGG!

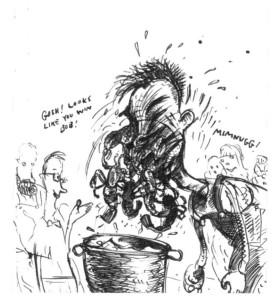

ON SECOND THOUGHT, RALPH OL' BOY, MAYBE WE DO NEED A BOX OF DOGIE YUM YUMS.

HOW DID THEY ALWAYS KNOW WHAT LASSIE WAS YAPPING ABOUT?

GOSH DAD! LASSIE SAYS FARMER JOHN WAS HANGING A HUGE IMPRESSIONIST PAINTING AND IT FELL ON HIM~ HE NEEDS HELP... ER... WHAT'S THAT GIRL? OH SORRY— MAKE THAT A HUGE EXPRESSIONIST PAINTING!

BOW WOW

YAP YAP ARF WOLF YAP

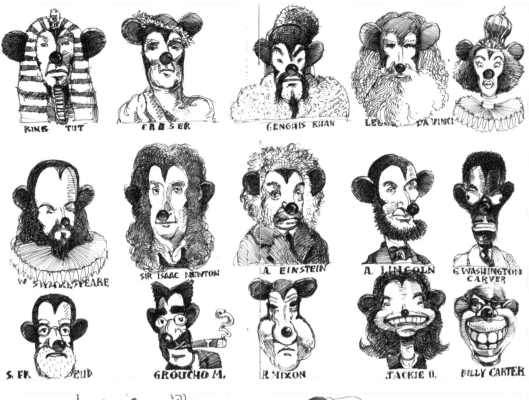

YOU KNOW — a lot of friends say to me "Everett — every time I buy one of those HARD BOUND sketchbooks I get so damned inhibited I just can't draw on that first page." Relax I tell em — don't let that big white space push you around. So just to prove theres nothing to get shook up about I'm gonna take page #1 here and do a flawless drawing of the most difficult of all subject matter THE HUMAN HAND. (even PICASSO said "Hands are kinda hard.") Here goes:

See! nothing to get excited about.

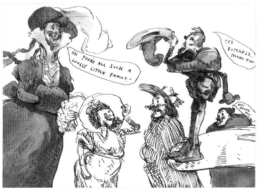

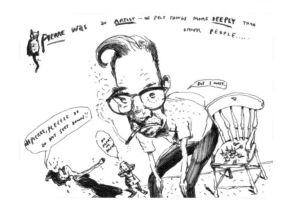

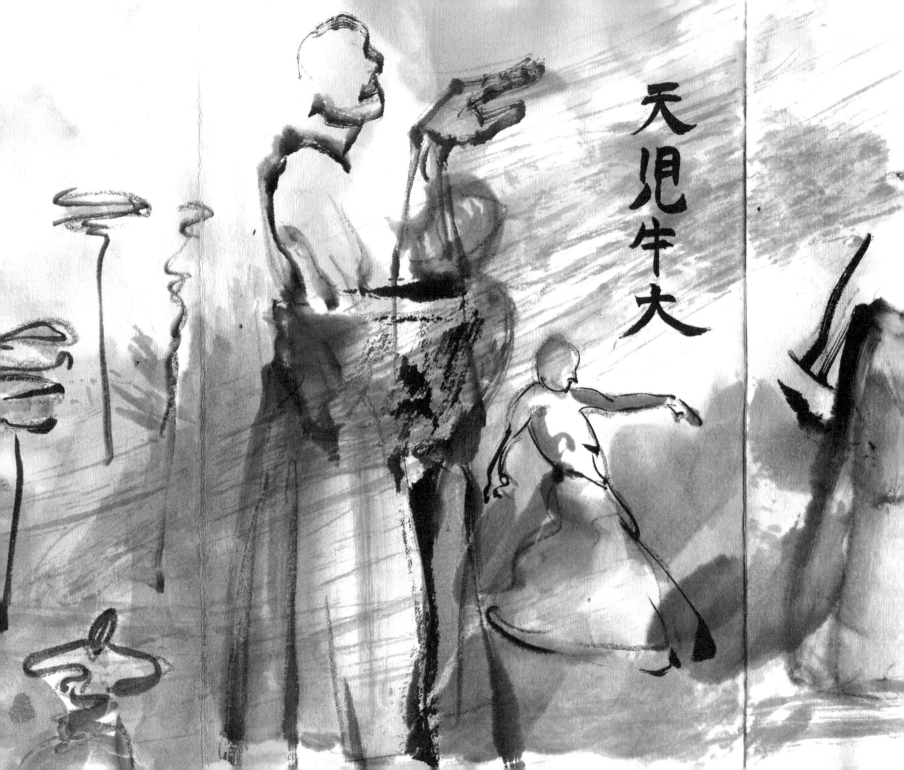

天児牛大

領悟備忘錄

凡南堤亞斯 ·J· 屏托
Venantius J. Pinto

凡南堤亞斯成長於印度龐貝城（Bombay）。
在 JJ 爵士應用美術學院（Sir J.J. Institute
of Applied Art）念廣告、設計和插畫，隨
後負笈紐約，於普瑞特藝術學院（Pratt
Institute）攻讀傳播設計和電腦繪圖。現為
數位藝術家。
▶ 作品網站
www.flickr.com/photos/venantius/sets

畫冊的目的，是為了刻畫出在我內心之眼短暫存留的隱喻。我的畫冊能釐清我的思緒。我認為我們的想法不是我們想出來的；是它們主動來找我們的！

畫冊記錄了領會和決定，或者，可以稱為給我自己的「領悟備忘錄」（MOUs, memoranda of understanding）。它們是武道（budo），一種生命的方式。「畫出體會」或「畫出啟示」比較接近我的想法。從某方面來看，畫冊本身就是一種藝術，自成一格。我並不反對把畫冊和其他藝術結合，只是我還沒這麼做過。它們是視覺思維的溝渠，我在這裡發展流程、培養情緒，並學會克服恐懼。

追尋想法的工具

我畫圖的性質不是記錄每日生活，而是幫助我瞭解進入腦中的構想，畫圖是幫助我記錄、吸收這些想法的工具。我畫圖時，會設法瞭解是什麼感動了我。如此一來，怎麼開始重點就不在我身上。「想法不是我們想出來的；是它們主動來找我們的！」是我深信不疑的信念，對於我們領會事物的途徑非常重要。

我首要也是唯一的規則，或說是執著，就是嚴苛。我的畫作必須要有一個地點，一個企圖陳述的理由，並基於該理由而完成，對於分析、形式、色彩、技巧等等都要有重要貢獻。這就是我在乎的。我對效果或花俏的矯飾毫無興趣。儘管如此，我必須補充說我很有繪畫天賦，也擁有高超的技巧。

畫冊的功能如同心智寶庫，是一座可攜帶的小型敘事壁畫。把眼前這一頁畫得滿意後，才會翻到下一頁。每畫一頁，就會獲得更深的領悟。心神體會之際，就開始下筆分享，等到這種感覺完全消失，畫頁上所揭示的也已經夠多了。

我正同時製作三本大型畫冊，我喜歡與人分享畫作後，可以隨時闔頁的感覺。對我來說，在單一紙張上畫圖，少了書冊的整體感。我喜歡把單張畫作放在盒子裡。可是，小紙片

有它自己的動能，特別是那些形狀不合規格的紙片。

我的創作主軸一直是追尋想法，其他部份則會改變。線條品質也一直很重要，不過，這也是手邊概念的附屬品。沒有任何事比得上構想，以及對構想的理解。

我現在進入速寫的第二階段，與前一個階段之間，我休息了近十五年，這段時間我只畫略圖。我從七年級就開始畫畫冊，但沒什麼代表之作。我的第二階段從 2001 年開始，從此我有一大堆作品，對這些成品很滿意。我畫的東西很複雜，必須用高深的技術和技巧才辦得到。我準備在長形畫卷上作畫。為了在沒有紙筆的情況下花時間好好思考，我曾經停筆了一小段時間。

我從三歲開始畫圖，第一幅畫貼在我們在印度孟買宿舍的門邊。我整個生活行動都是以線條為基礎，要說我的每個動作都和畫圖類似，一點也不誇張。線條推動我，草率的線條會要我的命。

塗鴉工具

我比較喜歡內頁為連續摺頁的畫冊（accordion book），也喜歡由丸善（Maruzen）製作，裝訂牢固和線圈裝訂的畫冊。連續摺頁式畫冊除了在日本購買，我也會去紐約市 49 街的紀伊國書屋，以及格蘭街（Grand Street）的蘇活美術材料店（Soho Art Materials））購買。至於別種畫冊，我會去紐約中央車站附近的珍珠美術用品社（Pearl Paint）購買。我在芬蘭拉合迪（Lahti）、印度、柏林、墨西哥等地都買過畫冊。

我畫圖用伯羅牌（biro）原子筆、鋼筆和墨水、銀尖筆、鉛筆、各色墨水（包括茶色和墨色）、各種水彩（包括 Gansai 牌）、金箔、水粉、手指等等。

我用箱子來存放畫冊。許多國家的海關都曾要我打開箱子，發現裡面居然只是我的畫冊，這是非常特別的經驗。曾有一位瑞士邊境警察問我它們的價格。我從義大利的克里蒙那（Cremona）坐火車到斯德哥爾摩。在斯德哥爾摩，機場警衛要我打開箱子；我相信此人是斯里蘭卡裔，親眼看到他驚奇不已的微笑表情，實在令人難忘。其他人都放下手中事情，

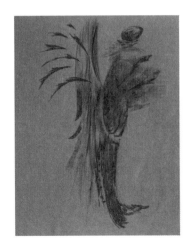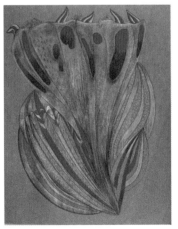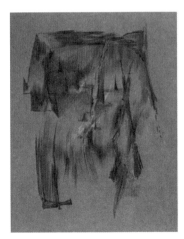

前來圍觀！我想他們覺得這很特別——一個必須和我如影隨形的箱子。

回頭翻閱以前的畫冊，老實說，很難相信我居然畫了這些畫。我把幾本畫冊放在一起，譬如我的草稿畫冊，我就放在一起。另外，我還有一本貼身攜帶的畫冊，不時會翻開內頁，修改細節。我學到畫圖有無限可能，它強化了我朝更複雜方向發展的決心。我最近回顧幾本畫冊，無法理解畫作呈現出的自動主義（automatic-ism），就像是盡管我動腦思考，仍有別的東西插入，共同完成作品。也許合作的對象是大腦邊區（limbic region），一個具有神聖意涵的神祕空間。

我常向別人獻策，提供畫冊的畫法：敘事架構的特質，透過所有較小的敘述來維持後設敘述（meta-narrative）的重要性，這些較小的敘述構組成我們自己的敘事學，一種內在地理誌。除了收獲本身之外，我們透過看見和觀察事物外部，要如何進步呢？靠畫圖來瞭解你自己。

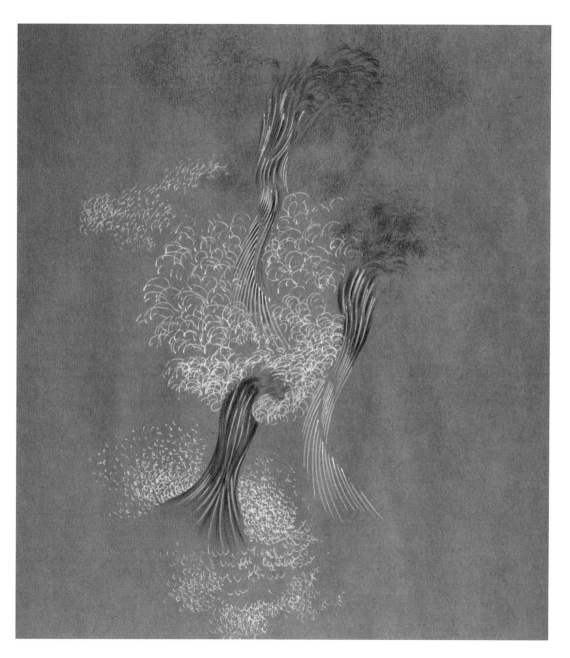

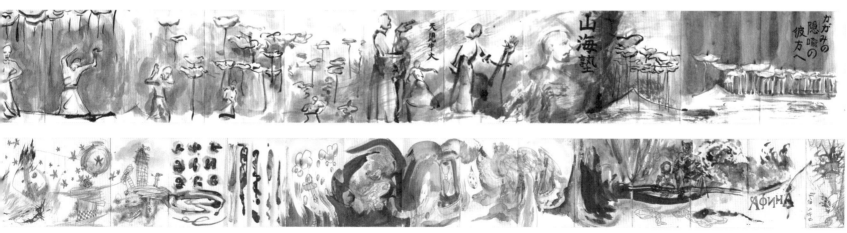

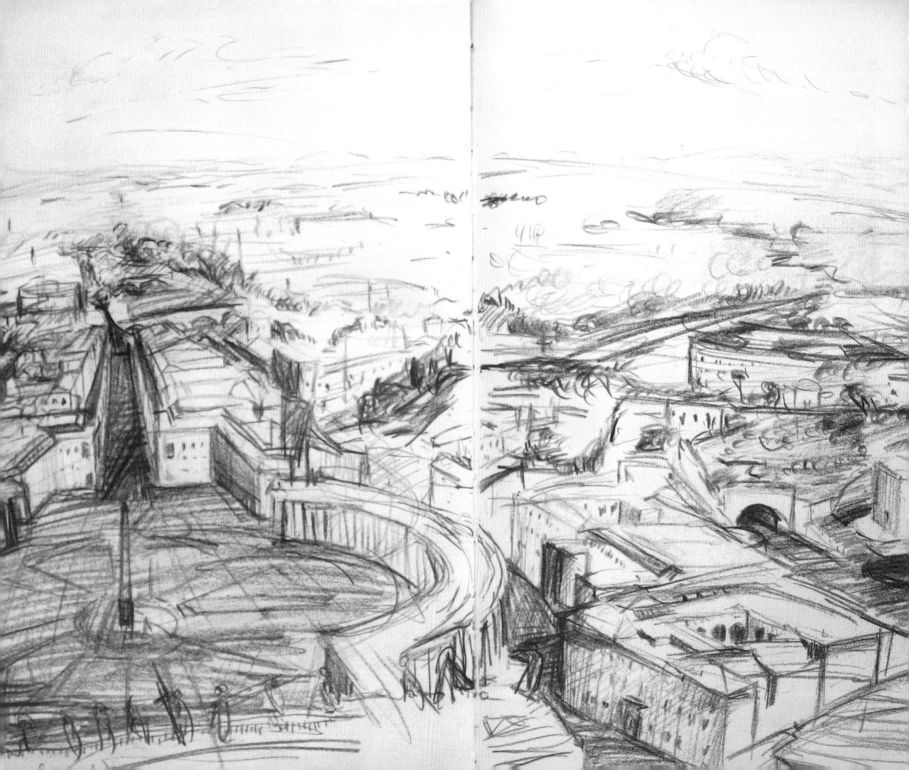

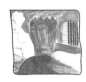

愛做什麼就做什麼

艾德爾‧羅瑞格茲
Edel Rodriguez

艾德爾出生於古巴的哈瓦那（Havana），然後搬到邁阿密，現在住在紐澤西州的一個小鎮。他是普瑞特學院藝術學士、杭特大學（Hunter College）藝術碩士，目前擔任《時代》雜誌藝術總監，同時也是自由插畫家。

▶ 作品網站 www.edelrodriguez.com

我的畫冊只有我能看。我多半用它們來記錄生活事件和旅行見聞；有時候也會畫下構想。我的畫冊沒有規則。它們是實驗的地方，我愛做什麼就做什麼，犯錯、畫圖、用圖畫說故事。

尋找偶然

我用畫冊來記錄旅行造訪過的地方。我不會為了畫圖而特別到某處；我喜歡尋找偶然。過去我一直想去埃及，而畫畫只是附加的好處。如果我放慢腳步，並且花時間去畫一個地方，就會覺得更加貼近該處。我的畫冊裡有許多旅行時蒐集的拼貼元素——郵票、博物館地圖、啤酒杯墊、紙巾，都是視覺記錄，能讓我記得某個地方，或者對於去過的地方，留個感情上的紀念品。在我的埃及畫冊裡，我畫了獅身人面像，在上面灑上獅身人面像基座旁的沙子，用膠水黏在畫上。其他畫冊裡還有來自義大利和希臘的葉子和稻草。

有時我會畫旅行遇到的人們，這是瞭解某個國家人民的絕佳方法。他們通常對於別人在做什麼很感興趣。我曾經在許多地方畫著似乎不重要的東西，卻招來人群聚集在身邊，問我為什麼要畫這個東西。於是，我試著向他們說明這樣東西擁有他們所忽略的美麗，這是很棒的話題。我回去古巴旅行時，就遇過很多次類似情況。

我在其他城市的時候，偶爾會透過曾居住在當地藝術家的雙眼進行觀察。造訪法國尼斯海邊時，透過我的畫，我看到了當地景觀如何影響了馬諦斯（Matisse）的作品。我畫著當地的色彩、棕櫚樹和建築，就更瞭解馬諦斯以及他那個時代的其他畫家。去年我到法國的吉維尼鎮（Giverny）參觀莫內故居，愛上了這個小鎮。我開始嘗試幾幅印象派風格的畫作，想像莫內在這裡散步的心境。我對藝術史很感興趣，畫冊讓我能夠更加深入探究。

我在大學時，畫冊裡什麼都畫。我會臨摹米開朗基羅、梵谷、達文西等人的作品，並從

中學習。畫冊是學習的地方，現在我仍如此覺
得。我的畫冊裡，成品並不重要，重要的是創
作過程。

　　我喜歡畫冊的書冊形式，因為可以翻閱，
並且將圖畫編成一個故事。我很喜歡翻看我的
畫冊，它們提醒了我生命中所經歷的時間和地
點。能夠保有以前的記錄，回顧學生時代、和
我太太的初次相遇、大學畢業等珍貴的時刻，
實在很有成就感。

塗鴉工具

　　我對於畫冊不甚挑剔。我不喜歡線圈裝
訂，因為我喜歡跨頁創作。通常，黑色硬紙板
封面的畫冊最適合我了。我用鋼筆和墨水、彩
色鉛筆、粉蠟筆、鉛筆和拼貼。我用過很多不
同牌子的畫冊和繪畫用品。易攜帶的小型畫冊
最適合旅行用。有時候，我會帶著小型旅行水
彩組、幾支彩色鉛筆和手邊的鋼筆。目前我用
的是便宜的德國拉米牌（Lamy）鋼筆。旅行
時，我很容易掉鋼筆和繪畫用品，所以不會攜
帶任何難以取代的品牌。

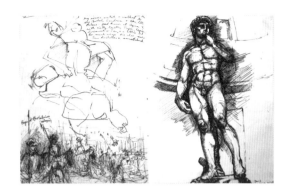

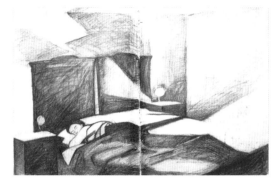

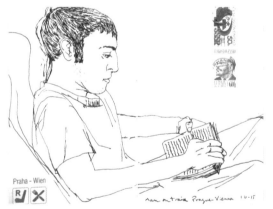

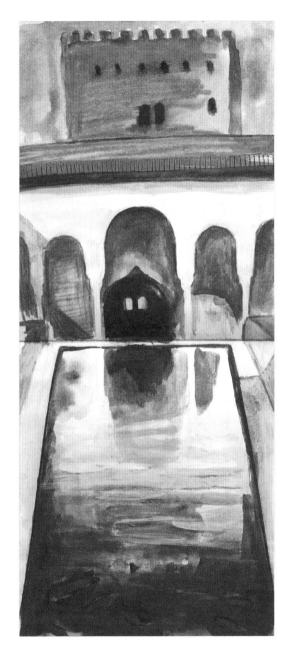

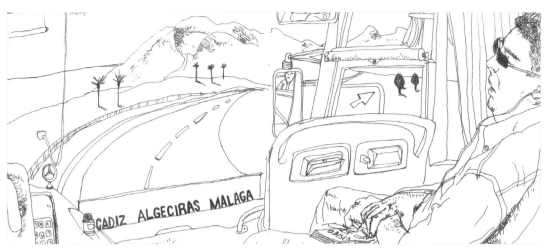

THERE IS ALWAYS HOPE!

隨身治療師

崔佛 · 羅曼
Trevor Romain

崔佛在南非的約翰尼斯堡（Johannesburg）長大。別人曾說他才華不足，上不了藝術學校。他一直到三十幾歲才開始畫圖。目前住在德州的奧斯汀市（Austin），撰寫和繪製童書，並經營一家兒童娛樂公司。其著作在各大書局皆有展售。

▶ 作品網站　www.trevorromain.com

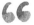

　　畫冊已成為我隨身的冥想場所。我畫畫時，整個人完全沉迷於其中。畫畫幫我度過人生低潮的悲哀和沮喪，留下癒合的記錄。它也是我隨身的治療師。我可以老實說，日記裡的圖畫，是我人生中最使人快樂的東西（除了熱茶和親熱之外）。

　　我常和病童以及孤兒院和難民營裡的孩子們在一起。我很早就發現，如果我不設法抒發這份工作帶給我的感受，可能無法在這個領域待很久。我把畫冊當做舞台，發洩我被壓抑的情緒。它是一種因應機制，能幫助我抒解輔導病童與苦兒後的痛苦悲傷。

宣洩情緒

　　我沒有把我的情緒揉成一團，丟在內心深處的角落，反之，我用畫筆和顏料把它們表達出來，當做宣洩管道。

　　令人驚訝的是，在我開啟創意活塞，於畫頁下筆創作的那一刻，一種舒暢的感覺從心底的悲傷浮起，就像陽光穿破晨霧綻放光芒。

　　畫冊是我的伴侶，也是忠實的朋友，在很少有人瞭解我們這種創作異類的世界裡，這樣的朋友實屬難得。我的日記從來不會批評或評斷我的作品，它們隨時為我開放。一本敞開的畫冊就像張開雙臂在歡迎我。不管我的心情如何，它們都接受我，無論我身在何處、穿什麼衣服，它們都等著我。除了忠狗以外，你很難找到如此寬容的朋友。

　　在我開始畫畫冊以前，我在大大小小的紙張上作畫，它們很難整理，想要翻閱舊作更是困難。畫冊的形式，讓我得以密切注意這些年來我在藝術上的成長、影響和發展，成為更有凝聚性的作品史，不再只是零零碎碎的舊作。

　　多年以來，我的畫頁越來越自然。以前一心想要創造出完美畫作，現在我不擔心了，反而畫得更好。有時候，我知道畫的圖要放在部落格或做成問候卡片，就會畫得嚴謹一點。我今年的新年願望，除了長高、變帥之外，就是不再擔心作品的最後流向，只要專心畫就好。

畫冊像靈感保育箱

我的畫冊猶如一個保育箱，不僅為工作之用，也培育我在創作上的努力，包括演講和表演。我有時會畫出和工作完全沒有交集的作品。可是，有時候（甚至在多年後），我翻閱舊作會得到靈感，而且可以用在工作上面。

我通常在喝茶時間畫圖，一天至少會有四到五次。別人休息時去抽菸，我則是泡杯五花茶（Five Roses）或大眾紅茶（PG Tips），加點牛奶和蜂蜜，開始畫圖。我也常在開會時畫圖。

我偶爾會停筆一、兩個禮拜，但這種情況不多，因為每次我一停筆，就會覺得坐立不安、渾身不自在。這該死的畫圖習慣是我的冥想，一旦停筆，就會情緒阻塞。我也花很多時間寫作，可是，畫圖讓我和真實世界保持聯繫。

我與畫冊形影不離，連上廁所也帶著。老婆和我親熱時，會一腳把我的畫冊踢到床下。

旅行時，我會盡量深入刻畫出我的體驗，以免日後忘記，其中也包括畫圖對象的氣味和聲音。我畫的人物比風景來得多。有時候，我會畫個角色做為發言人，介紹我造訪的地方。旅行時，除了畫圖之外，我也會多寫點文字和日記，才不會漏掉任何事情。畫一個地方，要比照相更能讓我看清此處。我能看到更多人物和地方的細節，因為我被迫放慢步調，不僅看，還要觀察。

塗鴉工具

我為不同的媒材準備不同畫冊。水彩、鋼筆和墨水一本；彩色筆和彩色鉛筆另一本。旅行、目的地和使用方便性常決定我要用哪一本。不過，水彩、鋼筆和墨水是我的最愛。

我會在畫冊上彩繪和素描，所以對畫冊很挑剔。在購買之前，我會花很多時間來感覺一

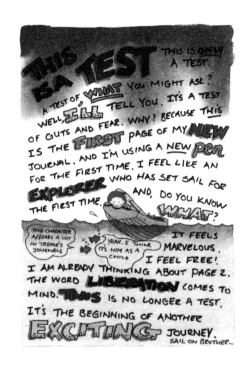

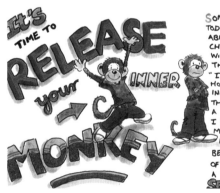

本畫冊。我會敲打、撫摸畫冊，有時別人會以為我是個變態，就像血腥電影的場景一樣。聽來有趣，但我對於適合我的畫冊會有一種直覺感受。有些畫冊讓人覺得親切，有些則感受不出能夠接受我的內心和靈魂。

我很喜歡 Moleskine 水彩畫冊。我用比特藝術筆（Pitt Artists Pens）來畫，還有溫莎紐頓 12 色水彩顏料組和 2 號畫筆。偶爾我會用高級紫貂毛筆和黑墨汁來畫，可是在工作室以外不好用。我用比特藝術筆和蜻蜓牌（Tombow）彩色筆來畫我的彩色筆畫冊，因為它們不會印到下一頁。

我越來越喜歡工程師畫藍圖用的羊皮紙。它正面光滑，反面粗糙無光。我喜歡用暖灰色的 Prismacolor 色筆畫在光滑的那一面，看起來就像塗上顏料一樣。我把羊皮紙剪成大小適中，貼在日記裡。

我把畫冊與其他重要的藝術書籍一起排放在書架上。它們記載著我生命的一部分，珍貴無比。我寶貝它們，就像寶貝我的隆納德・賽爾（Ronald Searle）、昆丁・布萊克（Quentin Blake）、茱兒絲・費佛（Jules Feiffer）、大衛・俊特曼（David Gentleman）和恩尼斯特・薛佛（Ernest H. Shepherd）的書一樣。

當我回頭翻閱畫冊時，真是驕傲又敬畏，不敢相信這些畫是出於我的手。我有時會臨摹多年前創作卻久未使用的風格。在畫這些畫冊時，有時真想轉身踢我的屁股一腳，可是，當我翻閱舊作，不禁想要拍拍自己的背來讚美自己，因為我真高興把每一天美好愉悅的生活記錄了下來。若沒有手繪日記，我生命中成千上百個美好片刻，都將遺失在心底深處的黑暗檔案櫃中，永遠不見天日。

Trevor Romain

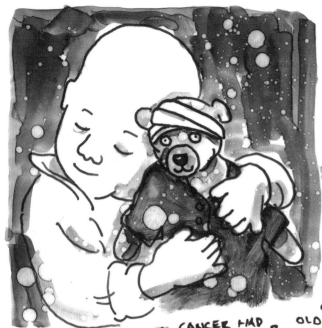

DURING MY RUN TONIGHT I THOUGHT ABOUT **RENEE**. MY SWEET BUTTERFLY. I WAS

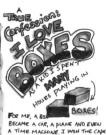

A TRUE Confession: **I LOVE BOXES** AS A KID I SPENT MANY HOURS PLAYING IN BOXES!

FOR ME, A BOX BECAME A CAR, A PLANE AND EVEN A TIME MACHINE. I WON THE CAPE TO CAIRO MOTOR RALLY IN MY BOX. I HID FROM THUNDERSTORMS IN MY BOX. I KISSED JANET FROM ACROSS THE STREET IN MY BOX. I GOT SLAPPED BY JANET FROM ACROSS THE STREET IN MY BOX.

I HID IN MY BOX WHEN MY DAD LOST HIS JOB AND MY MOTHER WAS CRYING. I ___ ___ IN MY BOX WHEN MY DAD CLIMBED INTO THE BOX AND TOLD ME EVERYTHING WAS GOING TO BE OKAY. AND IT WAS!

VISITING RENEE IN THE HOSPITAL WHEN IT HAPPENED. I WAS TELLING HER A STORY BUT IT WAS HARD FOR ME TO CONCENTRATE BECAUSE DEATH WAS HANGING AROUND THE DOORWAY LIKE AN IMPATIENT CHILD. RENEE WAS FIVE YEARS OLD AND ALMOST AT THE END OF HER LITTLE LIFE. CANCER HAD RIPPED HER BODY APART. DEATH STOOD AT THE DOOR, RESTLESS, SHIFTING FROM ONE FOOT TO THE OTHER. I KNEW HE WAS IMPATIENTLY WAITING TO GET DOWN TO BUSINESS. "CAN I HAVE A FEW MINUTES?" I ASKED HIM. HE TURNED. "ALONE!" HE STEPPED OUT OF THE ROOM. THE SECOND HE DID RENEE REGAINED CONSCIOUSNESS. "RENEE?" I SAID. "HMM," SHE REPLIED. "CAN YOU DO ME A FAVOR?" "HMM," SHE REPLIED. "I WANT YOU TO IMAGINE YOU'RE A HUGE BUTTERFLY." I SAID. "YOU DON'T HAVE TO WAIT ANYMORE." I SAID. "YOU DON'T HAVE TO SUFFER ANY LONGER." SHE SIGHED. "FLY SWEET GIRL. FLY," I WHISPERED. SHE TOOK A DEEP BREATH AND EXHALED. A MOVEMENT AT THE DOOR CAUGHT MY EYE. I LOOKED UP. DEATH WAS BACK TO FETCH RENEE. BUT HE WAS TOO LATE. SHE WAS GONE. HE RUSHED OVER TO THE WINDOW JUST IN TIME TO SEE A BEAUTIFUL BUTTERFLY TAKE OFF FROM THE OPEN WINDOW INTO THE BLUE SKY.

GRANNY'S UNDIES

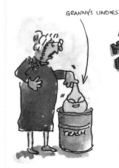

TRASH

A **NEW BOOK IDEA!** NEW LOOK

COCONUTS

TREE BRANCH.

HOW TO USE GRANNY'S BIG OL' UNDIES AS A SLINGSHOT (AND OTHER RECYCLING IDEAS.)

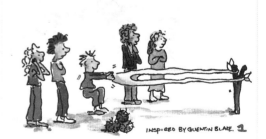

INSPIRED BY QUENTIN BLAKE. 1

LAST NIGHT AT THE
HOSPITAL I SAW
THREE LITTLE KIDS
(ON CHEMO) SITTING
ON A BENCH LAUGHING
THEIR HEADS OFF.
IT WAS AN ABSOLUTELY
WONDERFUL SIGHT.

IT MADE ME **REALIZE**
HOW GOOD MY LIFE REALLY IS .

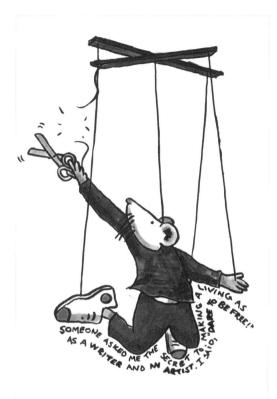

SOMEONE ASKED ME THE SECRET TO MAKING A LIVING
AS A WRITER AND AN ARTIST. I SAID "DARE TO BE FREE!"

我的畫冊封面

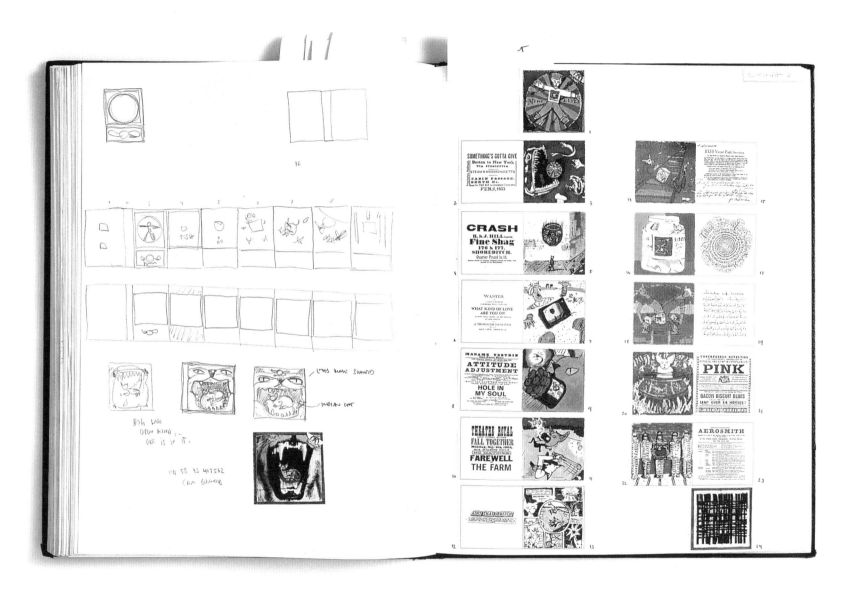

我無懼空白頁

史蒂芬 · 薩明斯特
Stefan Sagmeister

史蒂芬成長於奧地利的布雷根茨（Bregenz），先後就讀於維也納應用美術大學（University for Applied Arts Vienna）、紐約普瑞特學院。他在紐約市開了一家設計工作室。作品除了刊登在網站，也可見於他的兩本著作《我人生中迄今為止學到的事》（Things I Have Learned In My Life So Far）和《吸引你的目光》（Made You Look）。

▶ 作品網站 www.sagmeister.com

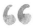

我十六、七歲去旅行時，開始畫我的第一本畫冊。這些畫冊很不一樣，不是構想的呈現，而是在素描旁貼上橘色包裝紙、塑膠袋和票根的旅行記錄拼貼，不算太有創意。藝術學院畢業後，我開始畫大型畫冊，心裡想到什麼全都記在裡面：塗鴉、畫作、構想、購物清單和待辦事項，因此，我完成很多本畫冊，翻閱它們也很費力。

當初為了進入維也納應用美術大學就讀，因為該校設計課教授保羅 · 舒瓦茲（Paul Schwarz）絕不收沒有素描技巧的學生，我被迫學習畫圖。我努力學了一整年，如願進入後，立刻停筆。即使我對畫圖本身沒太大興趣，還是很慶幸受了訓練。它對我的工作很有幫助。二十年來，我畫圖多半是為了呈現構想，而不是純粹為了畫圖的樂趣。除了給女友的情書傳真外，我很少在畫冊以外畫圖。

我現在會盡量讓畫冊維持工整。通常會用橫跨雙頁的跨頁來畫一個設計案，把關於該案的所有構想全都展現在這個跨頁上。等它完全畫滿，才開始畫另一個跨頁。我會在右上角寫上設計案名稱。

旅行時，我常常在旅館房間，甚至在飛機上，想出設計案的概念。我會把它畫在行事曆、小紙片或紙巾上面，等回到工作室，再把它們轉畫到大型畫冊。我犧牲了創作的自發性（對此興趣不大），但獲得了改善構想的機會。

塗鴉工具

我在紐約市的珊弗雷克斯店（Sam Flax），購買最大本的卡卻特（Cachet）經典黑色畫冊。有時候我會先割下十五到二十頁，如此一來，我黏東西進去時，畫冊就不會變得太厚。我會使用各種媒材，但最常用的是鉛筆、彩色鉛筆、彩色筆和影印。

我把所有的畫冊都放在一起。大概每年會畫完一本大型畫冊，現在累積到二十多本了。維也納的應用美術博物館（Museum of

Applied Arts，MAK）有我前十五本畫冊的複製本。它們概述了我以前的構想。雖然這些不是馬上可以用在真正設計案上的具體構想，但我常常發現某一構想的種子能在別處發芽。

我無懼於空白頁。這只是本畫冊，不會嚇倒我的。我可以征服它。

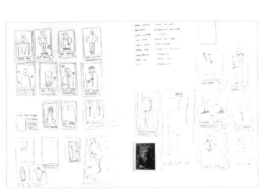

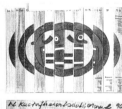
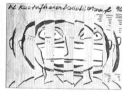

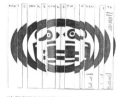
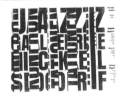
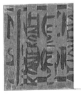
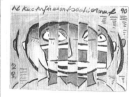
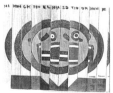
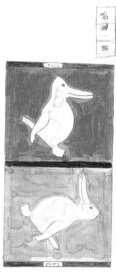

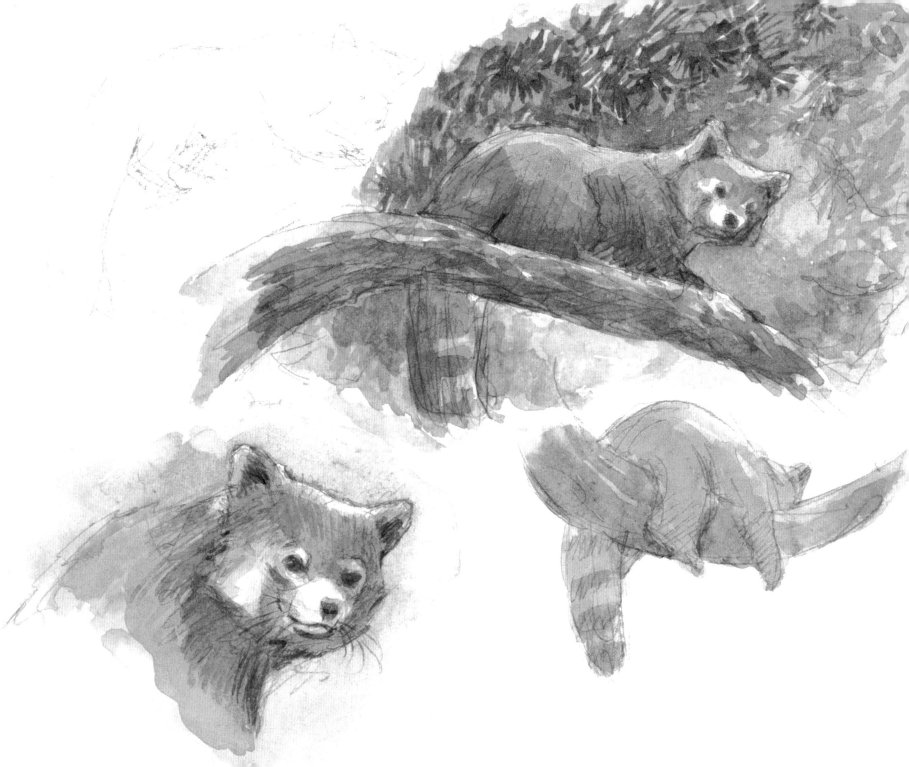

再忙也要當畫冊狂

克里斯泉 · 史雷德
Christian Slade

克里斯泉成長於紐澤西和聖地牙哥，是中佛羅里達大學（University of Central Florida）繪畫與動畫學士、雪城大學插畫碩士。大學畢業後，遷居佛羅里達州的奧蘭多市郊，從事自由插畫家工作。他接案範圍甚廣，從普級圖畫小說系列《科吉》（Korgi）到迪士尼卡通電影《熊的傳說》（Brother Bear）。

▶ 作品網站 www.christianslade.com
▶ 威爾斯柯基犬系列作品網站
　www.sladestudio.com

我對畫冊著迷了一輩子。早期的畫冊裡，畫滿了我最喜歡的電視人物、卡通和玩具。到了高中，作品變得比較深沉、憂鬱，充滿許多怪獸。大一的時候，我發現很難把腦中的想法畫在紙上。於是決定暫時不畫想像的事物，全心專攻實物寫生，目標是先學會如何畫，再把畫畫的技巧用在說故事的想像與能力上。

我的畫作很學院派，而且，我花了十年時間不讓自己偏離美術正道。我是個不折不扣的畫冊狂，每三、四個禮拜就畫完一本。我慢慢地看到了成果，鼓勵自己繼續畫下去。

研究所畢業並展開插畫工作後，我又恢復十八歲時的志向，致力學習畫圖。我終於能夠任意畫故事，絲毫未覺能力受限，這讓我興奮不已。

我從未停筆。如果創作遭遇瓶頸，我反而會藉由更努力地畫來克服。當然，由於我現在比較忙，畫完一本畫冊的時間拉得比較長，可是，我依舊撥冗從事這項美妙的休閒活動。

畫下重大事件

我在畫冊裡記錄了我新生雙胞胎的點點滴滴。我認為，重大事件不僅是很棒的畫圖機會，也是增添額外奇蹟的良機！畫我的孩子們，是想要慶祝他們的存在。做父親實在是很奇妙的經驗，我想要在他們長大離家之前，捕捉這些短暫的片刻。

我也熱愛我的兩隻威爾斯柯基犬潘尼和里歐，牠們也是畫冊中不可或缺的主角。看到雙胞胎奈特和凱特會抬起頭來看著兩隻狗，真的很有意思。我畫了很多有趣畫面，像是里歐叼著玩具，要給一個還不會坐的三個月大嬰兒，而潘妮一直待在凱特身邊，就像媽媽保護小孩一樣。

我一直留著一本被我視為「正式」的畫冊── 一本加了些許文字的手繪日記，記錄了我旅行或在家時，許許多多認真的研究成果。我自己用厚水彩紙裝訂畫冊，就算想要著色也沒有問題。我還會在工作室裡準備幾本比碎紙

片好一點的便宜線圈記事本，裡面畫滿了構想，還有我講電話時的塗鴉。

我其實不太喜歡「塗鴉」這兩個字。對我來說，它代表著手拿畫圖工具所做的懶散動作。我也不很喜歡「速寫」這個詞，因為它暗指創作者心中某處的空洞。我還是喜歡用「畫圖」，聽起來比較符合我做的事情。雖然我對「寫生簿」這個名詞沒什麼反感，但比較正確的說法應該是「畫圖書」（drawing book）。

畫圖打獵

我畫冊裡的作品多半是一時興起，偶爾也會刻意安排場景和地點來畫。

我去動物園時，喜歡先去拿園區地圖，研究最想看哪些動物，然後訂出一條最佳移動路線。我把畫畫冊視為一種習慣，有時會開玩笑說我畫畫冊很像是在「打獵」，我的武器就是我的畫冊、鉛筆和畫筆，而我隨時在搜尋可以好好畫圖的機會。

我喜歡與人分享我的畫冊，更喜歡翻閱其他藝術家的畫冊。大學時，我常趁週末到奧蘭多的海洋世界畫漫畫。這段經驗有助於我在公開場合自在畫圖，也教了我不少訣竅。例如，如果你受夠了旁觀者一直問問題，可以帶上耳機，不開音樂也沒關係，這樣就可以不用回答問題了。

塗鴉工具

我畫過美術用品社買來的各種畫冊，但總是找不到真正理想的，所以 1999 年我開始自己裝訂畫冊。自己裝訂的好處是：什麼都可以自己挑選，製作出最適合我用的畫冊。我在工作室設計、縫製和黏合畫冊時，習慣邊聽音樂或看電影。

我很喜歡蒐集漫畫書和星際大戰的玩具，

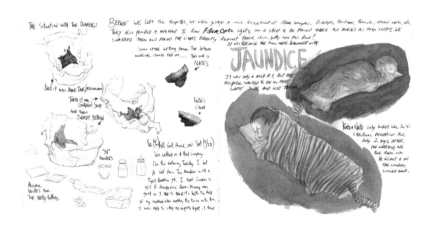

會像個獵人似的，在工作室展示所有的收藏。我也會把畫完的畫冊展示在架上，就像那些玩具一樣。這些畫冊佔據了我工作室的一整座書架，至少有五十本。

我使用隨手可得的媒材，通常是一小組水彩顏料、溫莎紐頓牌精靈黃金2號（Spectre Gold II）貂毛畫筆、麥克朗鋼筆、自來水鋼筆、自動鉛筆、木製鉛筆，以及白色不透明顏料。

畫冊宛如攜帶型工作室，而不光是幾張白紙。展開畫冊，就能看到前幾頁的內容和歷史。它也是工作檯面，堅固又平坦。一頁一頁

地畫圖時，每一幅圖畫好像都不錯，但合在一起，卻有更深遠的意味。

我想，這其中有特別之處，就像是一群人聚集時，眾人同心、其力斷金一樣。藝術家的生命和圖畫的生命聯繫在一起，共同經歷盛衰浮沉。對我來說，不僅是畫冊，所有的圖畫都如此真實。我在畫中展現最佳狀態，最接近永恆的真理和人人想要尋求的答案。當然，它們還是很遙遠，但我已經更接近它的真義了⋯⋯而且，還是一件做來有趣的事情。

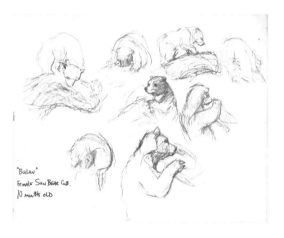

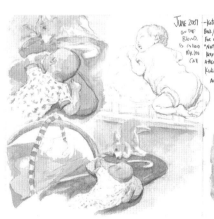

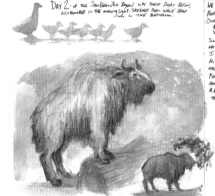

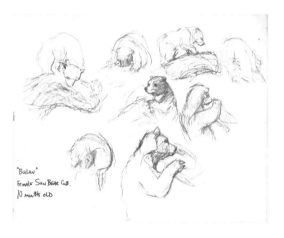

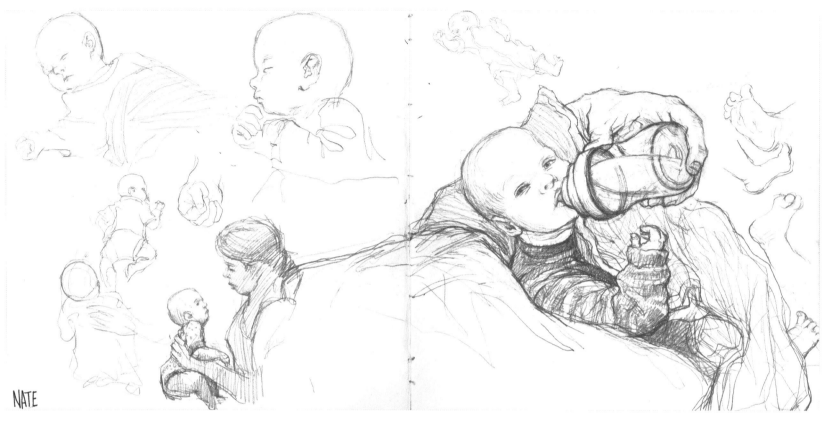

NATE

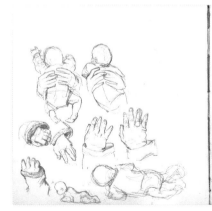

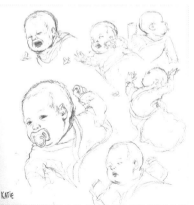

KATIE

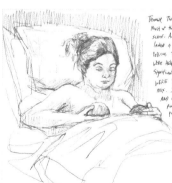

Though this drawing was done while in the hospital, I am adding this text a few weeks later. (These) Much of this moment is still fresh in my mind, & I can now write about things that have happened since this scene. Ann looks so motherly here, providing nutritions perhaps (colostrum?) to Nate and Kate. This only lasted a week, attempting to feed them both directly from the breast; whatever was more genuine was the tedious task of Ann feeding them at the same time. The fanatic Lactation consultants the hospital provided were helpful and creepy. Soon after getting home, Ann decided to pump exclusively -- what made it significantly easier for everyone, not just Ann, to feed the twins. Even before we left the hospital the feedings were being supplemented with formula. First using the premixed bottled formula, then moving into the powder mix. I recall the hospital stay feeling like it lasted weeks, though the reality was we went in Tuesday night (12/8/07) and left Friday evening (1/20/07). The first night, I slept on a nice pull-out bed & Ann & I would get 1-3 hour pockets of sleep, then the nurses would wheel in the twins who were screaming with the hungers. At one point, the first night, they put the twins in the room with us while we tried to sleep together. It was hellish -- the way melv lay'd there, in the dark, hearing the heartfelt wails of the newborn twins. It was too much for Ann & I who had been through a rough day & night. We needed sleep, so the nursery took the twins for a few hours while the parents refreshed. Once rested, Ann & I found we were able to take better care of the babies. During the hospital stay Maggie & David visited everyday while Ann away, Paul, Mary stopped in too. Len/Silvia & the buncha Catholic sent flowers & presents. While I've written this text, I have changed 2 diapers & held each of them with one arm while I wrote with the other. Nate was held first, who is asleep now, & Kate now sleeps peacefully against my chest as I finish writing these last few words.

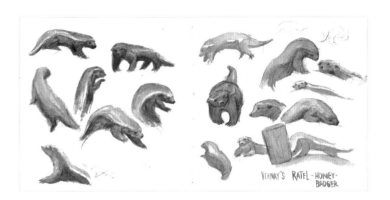

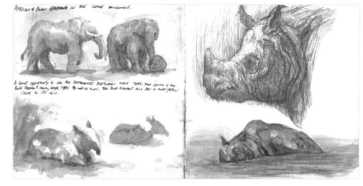

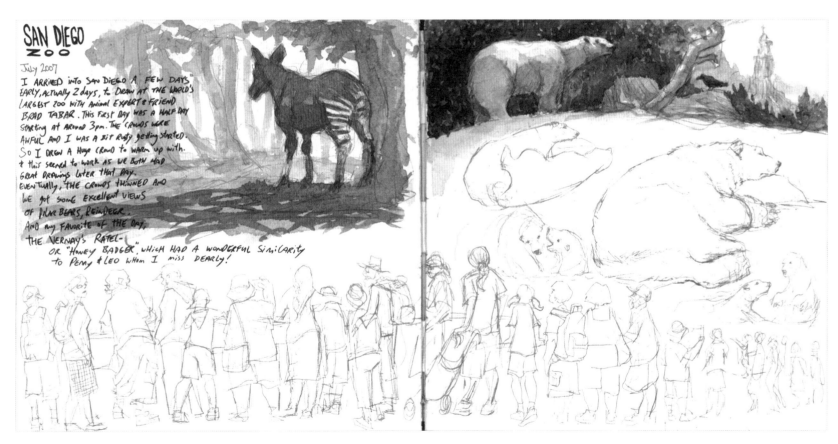

SAN DIEGO ZOO

JULY 2007

I ARRIVED INTO SAN DIEGO A FEW DAYS EARLY, ACTUALLY 2 DAYS, TO DRAW AT THE WORLD'S LARGEST ZOO WITH ANIMAL EXPERT & FRIEND BRAD TABAR. THIS FIRST DAY WAS A HALF-DAY STARTING AT AROUND 3PM. THE CROWDS WERE AWFUL AND I WAS A BIT RUSTY GETTING STARTED. SO I DREW A HUGE CROWD TO WARM UP WITH. & THIS SEEMED TO WORK AS WE BOTH HAD GREAT DRAWINGS LATER THAT DAY. EVENTUALLY, THE CROWDS THINNED AND WE GOT SOME EXCELLENT VIEWS OF POLAR BEARS, REINDEER. AND MY FAVORITE OF THE DAY,

THE VERNAY'S RATEL- OR "HONEY BADGER" WHICH HAD A WONDERFUL SIMILARITY TO PENNY & LEO WHOM I MISS DEARLY!

VERNAY'S RATEL-HONEY-BADGER

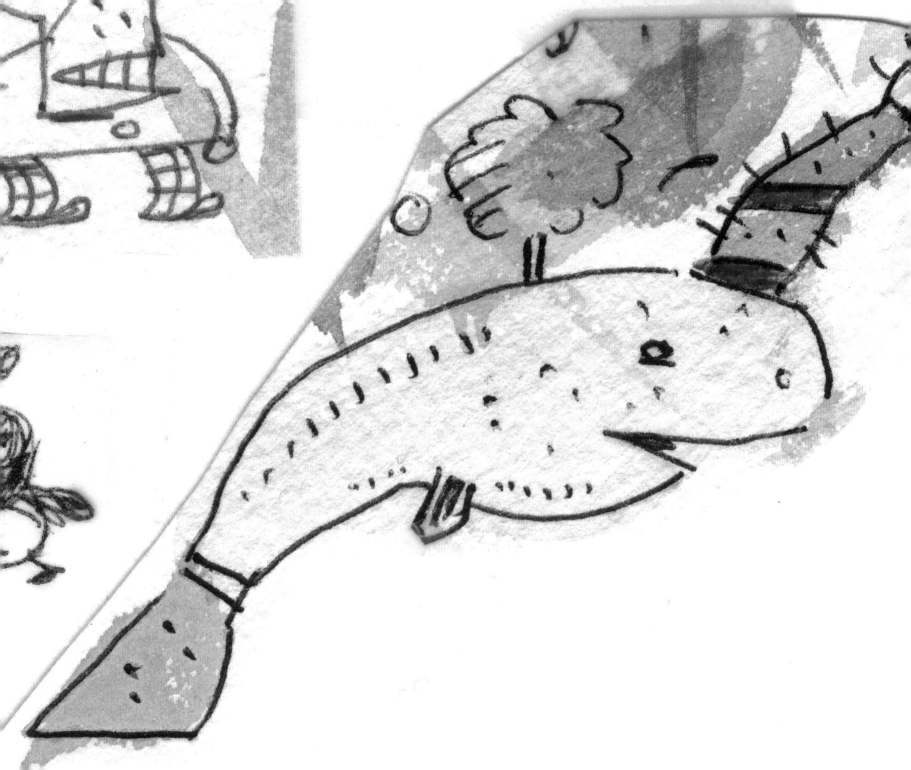

創意刺激本

艾爾伍 · 史密斯
Elwood Smith

艾爾伍出生於密西根州的艾爾潘那市（Alpena），於芝加哥藝術學院（Chicago Academy of Fine Arts）就學，現居紐約州的萊恩貝克（Rhinebeck），是位插畫家。
▶ 作品網站 www.elwoodsmith.com

我不喜歡隨身攜帶畫冊。我很佩服艾倫·寇柏（Alan E. Cober）這樣的藝術家，能夠像我隨身帶著皮夾一樣地帶著畫冊，還在裡面畫滿令人讚嘆的圖畫，可是我比較不喜歡寫生。如果想要捕捉吸引目光的東西，我寧願直接用照相機拍下來。讓那些技術比較高超的畫家去寫生吧！

我比較偏重構想，喜歡表達夢境，而且我的夢境很卡通化。小時候，我讀遍了盛行於 1940 年代和 1950 年代的偉大週日漫畫。我小時候免費畫圖，現在則以畫圖謀生。

塗鴉工具

只要講電話超過三十秒，我就會開始塗鴉，畫在工作接案試色用的草稿紙上。這些圖形讓人聯想到某個人物或東西，而我就在這些變化多端、鮮豔、髒污的色塊上，用鉛筆或原子筆畫線條。有時會畫出漂亮的圖像，但多半彆腳見不得人，我會把它們丟掉。把畫壞的圖丟掉讓我有罪惡感，就好像你從一群貓當中選出一隻喜歡的，把其他比較不可愛的丟掉一樣。手邊有什麼畫筆，我都可以拿來畫，而且我會把這些塗鴉剪下來，貼在自己裝訂的畫冊裡。

我貼上的紙片多半是水彩畫紙，有時候我也會畫在舊信封、雜誌夾頁卡片或立可貼上面。只要是我選出的塗鴉，就把它們剪成我想要的大小，貼在畫冊裡。

從許多亂畫的圖片中選出最好的幾個塗鴉後，我所成就的藝術形式，遠比我工作上的創作來得自由，我用塗鴉進行實驗性作品，藉 Photoshop 做出拼貼效果，並拿它們當做視覺刺激，清除創意的蜘蛛網。每當我需要創意刺激時，就會翻閱這些畫冊。

我做這些剪貼簿大約有十五年的時間了。可能更久，我不記得了。最舊的幾本真是糟糕透頂，我自己都不敢領教。我的圖畫有進步，但做法還是一樣。

我只有在打電話，或者是等新上色的水彩乾透時，才會畫這些塗鴉。這總比緊張地咬著 2.5H 鉛筆，或在畫圖桌上睡著來得好吧！

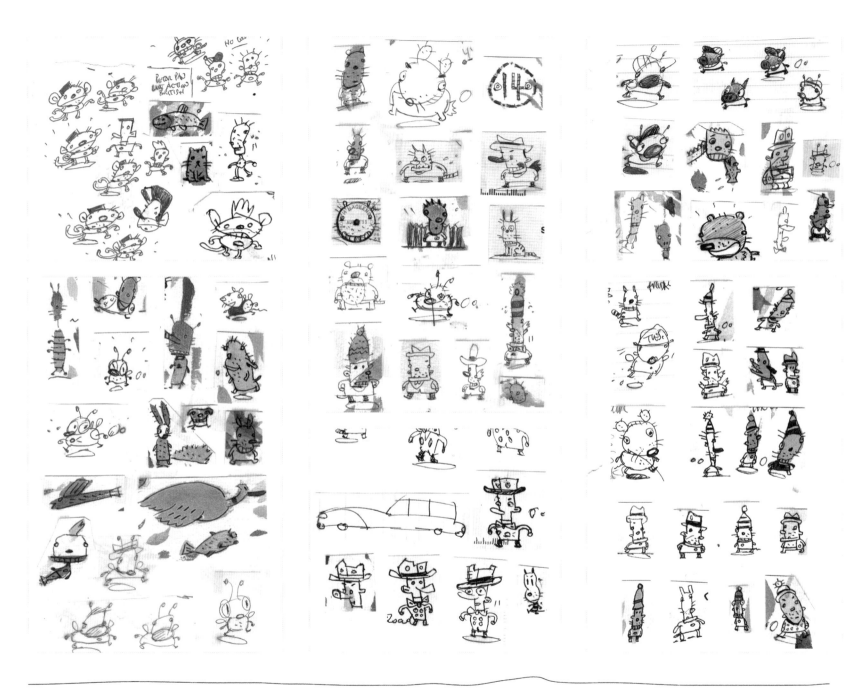

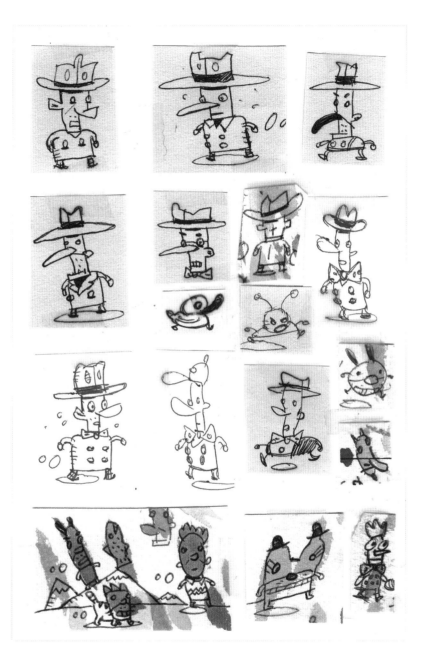
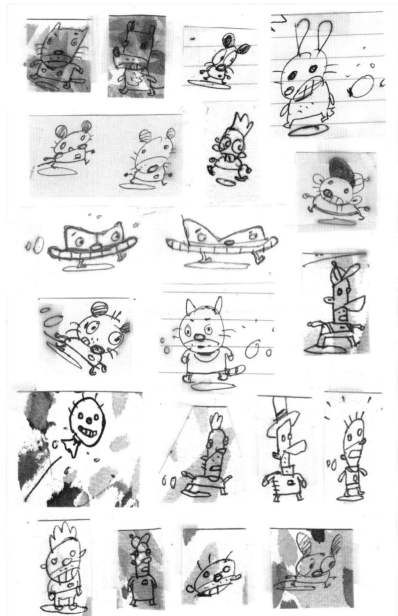

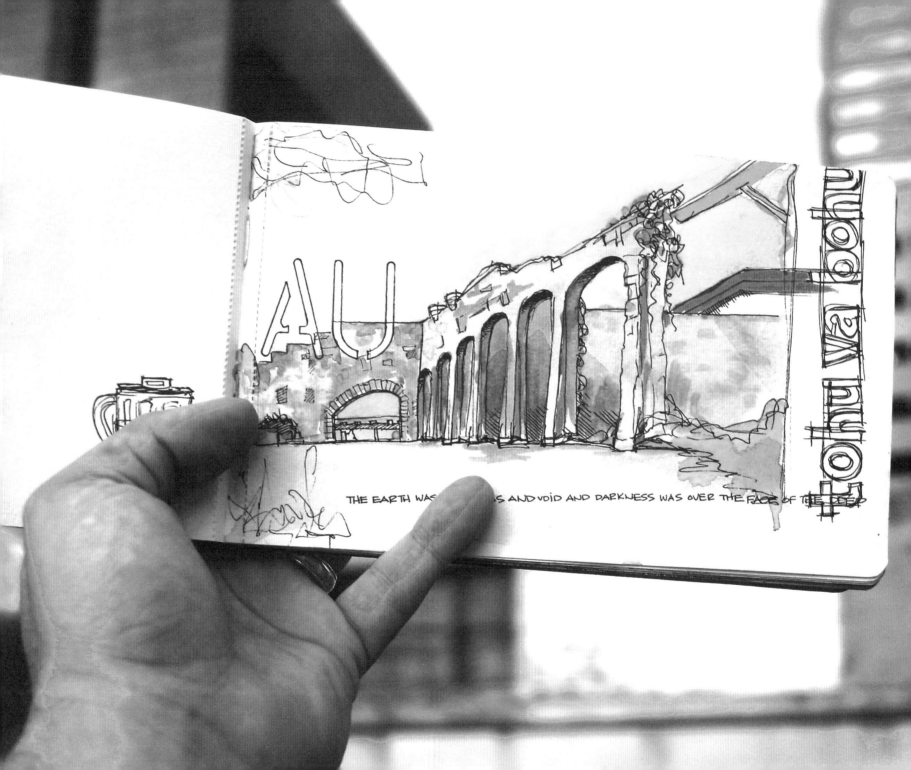

THE EARTH WAS ... S AND VOID AND DARKNESS WAS OVER THE FACE OF THE DEEP

自我要求的修煉

保羅 · 梭皮賽特
Paul Soupiset

保羅出生於德州的聖安東尼奧（San Antonio），目前仍居住此地。大學唸廣告設計和藝術創作，現於自己的設計公司——工具箱工作室（Toolbox Studios）擔任創意總監。

▶ 作品網站 www.paulsoupiset.com

這裡看到的素描，多半節錄自我從 2007 年 2 月開始畫的 Moleskine 水彩手札系列。從那時起，我規定自己在大齋期（指正統基督教傳統中，聖灰星期三到復活節期間，自我反省的四十天），每天都要創作簡單的水彩寫生，讓我在這四十天當中放慢步調，保持平靜。

這是個自我要求的修煉，我必須靜靜久坐，維持呼吸，為眼前的空白頁構圖，用心在畫頁上表露自我。是的，先表達自己，再與上帝交流，也許還和其他觀眾交流。上色會增長畫圖的時間，讓我更有耐性。例如，我必須等待水彩乾透才能掃描。有人可能認為四句齋應該用灰色來表現，也許該用粗葡萄藤灰炭筆，或是以靜態畫面來呈現。然而，我選擇使用奇想、幽默、生動的色彩。

我的手札讓我禱告，也參與創作。希伯來文聖經讀本裡有個名詞，叫做上帝的形象（Imago Dei）：我們依創造之神的形象被塑造出來，祂鮮活了我們的創造力。我喜歡並篤信這個概念。

留住記憶點滴

最近我不再畫大型畫作，Moleskine 畫冊成為我的主要媒材。每當我感到沮喪、沒有耐心繪畫時，就會躲進畫冊裡。大型畫作成品出爐得太慢，最初的靈感不再，原始意義也早已失去。我越來越考慮觀眾，比較不管靈感和主題。我的日記保留了私密性和即時性的感覺與真實，就連給別人看的時候也一樣。有時候，我翻閱舊作，會讓我驚訝不已。重新發現部分自我，這是最棒的一部分。人類是健忘的動物，畫冊這個媒材留住了鬆散的記憶點滴。

有些畫冊是我的靈性冥想之處，有些是手繪日記，有些則是旅遊札記，它們是每日生活的視覺書。還有一些畫冊，我拿來記錄客戶的設計簡圖，它們多半只是我在午餐時分發洩怨氣的方式，我會躲進市區一家墨西哥餐廳，畫著文字遊戲、卡通或為周遭環境寫生。

開車旅行時，路邊每一家老舊的加油站、每一座公用電話、每一座水塔都是寫生素材，

在每一家汽車維修站停留，都是一次畫圖的機會。如果你不在意偶爾用照片寫生，那麼一小台數位相機會很有幫助。不過，憑記憶來畫更值得。我喜歡沿著寬敞筆直的公路獨自開車，特別尋找小鎮，下高速公路，找家名不見經傳的餐廳坐下來，一面吃飯一面畫圖。四、五年以來，我一直在拍攝老公路，希望盡快將這些照片畫成素描。

我通常會在背包裡放一本 Moleskine，不過，除非我手上有案子，否則不會隨身攜帶。我畫圖分階段進行，會在一個月內密集畫下腦中靈感，然後把畫冊晾在一旁，有時甚至停擺好幾個禮拜。我最近發現，我的創意精力和靈感通常在氣候變化時出現：春日乍現、秋季第一個起風天、未預期的雷雨等等。

這種鬆散的時節風格讓我感到自在。過去二十多年來，我持續在畫冊裡填滿交錯的旅遊誌和多層拼貼元素，它們啟發、刺激了我其他

的藝術創作（油畫、寫歌等等）。丹‧艾爾登（Dan Eldon）的手札一度給我很大的靈感，不過，當我在 1999 年左右，有人送我第一本 Moleskine 時，我立刻為之著迷。隨著年紀增長，我的日記越來越有可看性，圖像也越來越多。我喜歡這樣。從某方面來看，它們更精確地呈現我的人生。

塗鴉工具

我有些畫冊只用鋼筆和水彩──那是 Moleskine 水彩手札。現在，我還買了大型「辦公室用 Moleskine」專畫客戶設計簡圖，還有小本的「待完成事項 Moleskine」來整理我的生活，並當做手繪日記用。

對於想為素描塗上水彩或水粉顏料的同好，我推薦 Moleskine 水彩手札，我自己也用這一款。它的紙張耐用，頁面有軋線，你可以

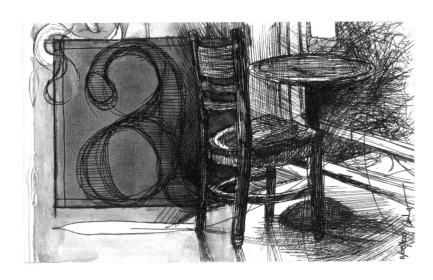

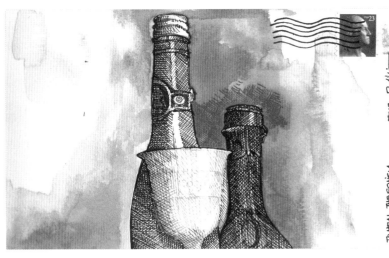

把素描撕下，當做明信片寄出去。我和我太太一起旅行時，喜歡畫留宿的各式民宿，然後留下這些素描，當做感謝卡。我總是把每一本畫冊的第一頁留白，第二頁畫的通常是某種介紹式小漫畫，或詩句片段，算是對自己的期許。

我用黑色德國鐵甲武士（Staedtler）色筆（四支裝：.01、.03、.05 和 .07 公厘）、大型 Moleskine 水彩筆記本、溫莎紐頓牌藝術家水彩顏料組（11 公分到 13.5 公分），它們都不大，可以放在夾克大口袋，或我用五塊錢買來的 Gap 背包前袋當中。我盡量在每次度假及長途開車時帶著它們，最近，不管去哪裡旅行，我都會帶著畫圖裝備。

我很會塗鴉。邊欄塗鴉佔了我創作藝術很大的一部分；我就是克制不了。這些塗鴉就像是希臘歌隊一樣，為主要場景下註解。

我個人創作不如工作上來得自律，因為工作時得堅守正式流程，每一位組員、每一項案子，都要遵守某一發現流程，才能啟動創意引擎。在工作上，目標在於有效達成最佳解決方案。可是我畫畫冊時，盡量不依循既定流程，否則會流於沉悶單調。邊欄、方格和基本線全都被解構。我們設計師的畫冊還可以做為教材，特別是拿它們來向學生團體及實習生介紹略圖和手工製作的重要性，要他們不要急著在電腦上呈現構想。向客戶提出樣張初稿時，我們會盡量採用嚴謹的鉛筆略圖，而不用電腦草圖。

我想，我真正的藝術訓練來自於好奇的孩提時期，坐在板凳上看母親雕塑黏土、畫水彩、準備一缸染料來染布、畫圖，偶爾也切割彩色玻璃；或者到父親的書房去玩，研究他的藍圖和建築美工字。我在藝術上的創作來源，可追溯至讓我大開眼界的這些童年奇觀，以及創造力的極致發揮。

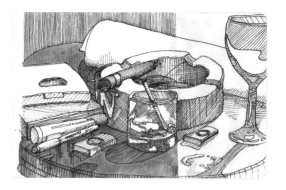

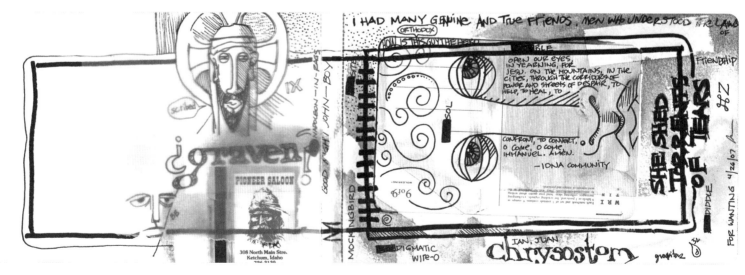

和日記相依為伴

蘿茲 · 史坦達爾
Roz Stendahl

蘿茲出生於菲律賓的馬尼拉，童年
住過美國與澳洲。大學念密蘇里大
學（University of Missouri），研究所則於
明尼蘇達大學（University of Minnesota）
就讀。自此，她便定居在明尼亞波利斯
市（Minneapolis），身兼平面設計師、插
畫家和書籍藝術家，並在明尼蘇達書籍藝
術中心（Minnesota Center for Book Arts）
等地教授書籍裝訂和手繪日記課程。

▶ 作品網站
www.rozworks.com
www.projectartfornature.org

我愛空白頁。它們對我呼喊著各種可能性，大聲要求我的注意。當我想做別的事情時，它們在房間另一端叫我。當我畫完一本日記的最後一頁，我便走到親手釘製的書架，拿下幾本日記，一一放在手上賞玩，翻開它們，檢視紙張種類，並且決定下一本日記是否要用同樣的紙。這是很快樂的時刻。有時候，我會把所有日記放回架上，決定拉長思考的時間，隔天再做決定。我想那只是讓我再度翻閱它們的藉口而已！當我打開它們，便看見當初畫圖時的所有樂趣。

我一直對書著迷，對書無所不愛。我喜歡把它們放在手中的感覺；喜歡它的敘事特質，冊頁依序排列；它的可親性、資訊檢索性；它的一切。我投身出版業一點也不令人意外，一開始當編輯，後來成了設計師和插畫家。

正因如此，我一定得親手製作手繪日記，就像是畫家親自拉畫布、打底一樣。我想自己裝訂畫冊，因為想自己決定冊頁大小、頁數和紙質，以符合當時想要敦促自己進行的創作。

我喜歡看到書頁裝訂成冊，所有畫作都在一起，不會散掉或遺失。我從不撕下日記的任一頁。好看的、難看的畫頁在我的日記裡並存，這一點很重要，因為它說明了我的過程和進步。所有的創作都在同一本日記裡，這是有原因的，或者，這代表我所學到、注意到或嘗試過的事情。

這些日記對我有一種親密感。它們是由你親自挑選、處理的物件。我能夠用這種方式挑選生命中的片段，我喜歡這種感覺。

只為自己畫

我的日記一直守候在我身旁。別人看了我的日記也許會很喜歡，但重點是：我手繪日記是為了自己，而且只為我自己，畫的都是吸引我（或讓我害怕）、讓我感興趣的東西，從不考慮別人怎麼想，因為，當一天結束時，只有我和我的日記相依為伴。

我把這個概念講給手繪日記班的學生聽，

那些了解箇中道理的人，都能夠長期畫下去。而搞不清楚的人，畫不了多久，聽到有人批評就封筆。人類渴望受到認可、鼓勵和讚賞，就連畫圖技巧日益進步的小改變也不例外。我們有時也極度希望與人分享我們的發現，能夠心有靈犀。當一個新手不做任何防禦就與人分享日記內容時，連無傷大雅的評論也會讓他陷入慌亂。於是，我在課堂上會說明如何自我保護，原諒別人阻礙創意之舉，並一路快樂地畫下去。

手繪日記是生命與創意過程的記錄。我將它們視為實驗手冊，用來找出我的大腦的運作方式，瞭解什麼抓住我的興趣、什麼讓我全力以赴，還有我在藝術上所做的實驗（各種媒材）。透過我的日記，我找到了接下來的藝術創作計畫。

它們也是遊樂場。我的手繪日記有個規則，那就是不斷前進、不斷實驗。畫出完美畫作並非主要考量。事實上，我還覺得如果每五個跨頁不搞砸一次，就表示我敦促不力、實驗不夠。

手繪日記是我的終身職志。觀察周遭、留意事物、聆聽、記筆記、蒐集證據。朋友可能會說這是我的心經。某一天我可能會下這樣的決定：「我今天下午要畫鳥」，然後前往貝爾自然歷史博物館（Bell Museum of Natural History）觀察鳥類標本，為它們寫生。另外一天，我可能會決定要鍛鍊蘸水筆技巧，然後用這項工具在日記裡畫了一系列的圖。

我有四十三本日記畫的都是我的狗朵堤。這些畫作記錄了我與牠相處的歡樂時光、對生活的想法，以及對我的圖畫或塗鴉工具的想法。有養寵物的人，我建議你可以做這類計畫。這是消磨平靜時光的絕佳方式，讓你真正瞭解另一種生命體的外型，還能鍛鍊畫圖技巧。多數畫作都在五到十分鐘之內完成（牠通常在此之前就會走開）。而且，一定要每天畫。

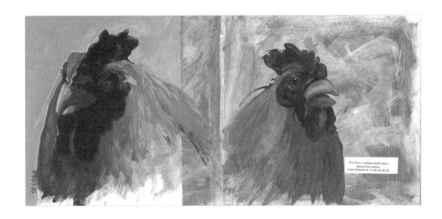

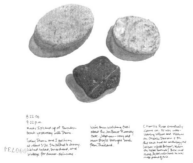

回應世界的方式

日記是我為工作熱身的地方，是記錄構想、聯繫、決定、實驗結果，以及對自己交代如何複製某一結果的地方。在思考如何處理某一創意案的過程中，若有任何突破，也在此記錄下來。這些東西都會應用到我的工作上，也許是構圖的方式，也許是上色處理和選用顏料，或者只是加強我的「手－眼－腦」協調。手繪日記是我用來完成工作的過程；總歸就是一件事：是我回應世界的方式。

如果我有好幾天沒有寫日記，光是看到日記放在我桌上，或者出去時發現日記在背包裡，就足以讓我把它拿起來，重拾畫筆。只要有空，我就會手繪日記。

最近，朋友常說我的日記就是我的藝術形式。這是否意味著他們不喜歡我的繪畫創作呢？是否代表這些大量的題材要留在日記裡才能被瞭解呢？我不知道。我的日記既能自成一格，也能做為其他藝術的跳板。

日記讓我活在當下，留心周遭環境。我發現它們是一座寶庫，留住敬畏、驚異和感激的時刻。此外，它們也是資料檔案櫃：研究、素描、引我注意的報紙文章剪貼等等。因此，我會為我的日記編排索引。

在使用電腦之前，我採土法煉鋼的方式來編排索引。儘管我盡量細心，索引還是錯誤百出，難以達成百分之百的功能。後來我開始用電腦製作索引。只要輸入像「書籍裝訂」這樣的關鍵字，就可以找到與此主題相關的項目。我用印表機印出每本日記的索引，把它貼在封底。我還有一份用三線圈裝訂的索引總表。

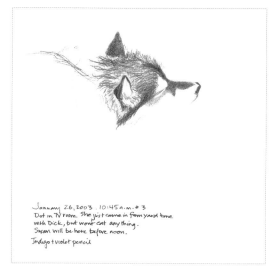

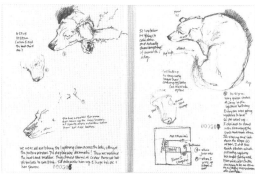

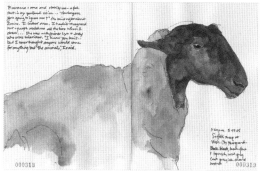

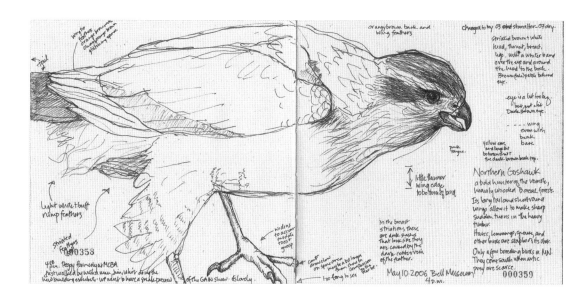

失敗的實驗學到最多

我開始用一本新日記時，會割下幾頁，讓它缺頁，使書脊留下空間，以供拼貼材料夾於其中。如果我翻到有缺頁痕跡的地方，一時又不想貼上什麼東西，可能就會暫時跳過，之後再回頭做拼貼。不過，這種情況很少發生。我的規則之一，就是接受頁面，不管有什麼「問題」，都要直接創作。為達成這個目標，我會事先為某些頁面上色，如果我翻開新頁，遇到這些已經上過色的頁面，我就得配合這個顏色來創作。

我有一個不能打破的規定，就是我絕不撕掉任一頁；不管畫得多糟、多爛，都要留下來。這是學習過程的一部分，如果有任何一頁不在了，我記錄的就不是一個完整的旅程。這對我

非常重要。失敗的實驗讓我學到最多。

持續嘗試不同的事物，就容易遇到令人愉悅的意外。你在一頁畫下許多圖像，它們可能會呈現出彼此的關係。為動物素描時尤其如此。我常常在一個跨頁上，同時畫下某一動物的各種移動姿勢。每次當它又回到與某一素描類似的姿勢時，我就回頭繼續把它完成。一段時間後，會有一幅素描「接近完成」並予以潤飾，而其他素描安然處於「半成品」，因為它們同樣也顯示觀察與學習到的事物。它們與成品關係密切，創造出當下時刻的來龍去脈。我喜歡這樣。

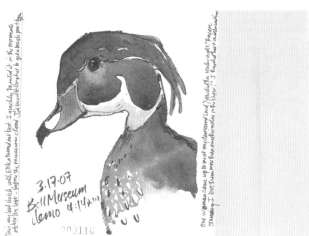

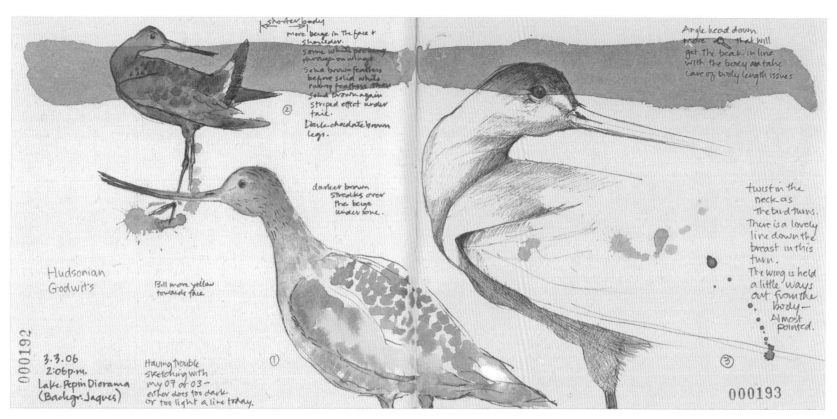

shorter body
more beige in the face & shoulder.
some white peeking through on wings
Solid brown feathers before solid white railing feathers. then Solid brown again striped effect under tail.
Dark chocolate brown legs.

②

Angle head down more — that will get the beak in line with the body and take care of body length issues

darker brown streaks over the beige under tone.

Hudsonian Godwits

Bill more yellow towards face

twist in the neck as the bird turns. There is a lovely line down the breast in this turn.
The wing is held a little ways out from the body — Almost pointed.

①

③

000192

3.3.06
2:06 p.m.
Lake Pepin Diorama
(Backgr. Jaques)

Having trouble sketching with my 07 or 03 — either does too dark or too light a line today.

000193

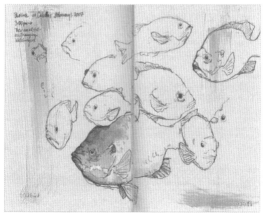

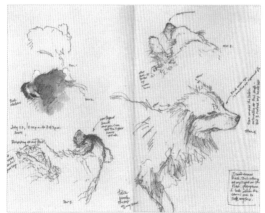

Luxembourg Gardens
(sp?)
The palais - very quickly sketched. With one very short and one tall potted palm. There are also potted citrus trees.

6.07.06 1.18 p.m.

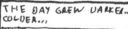
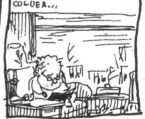

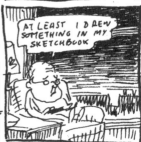

庇護所

克利斯・維爾
Chris Ware

克里斯出生於內布拉斯加州的奧瑪哈（Omaha），德州大學奧斯汀分校畢業後，進入史考黑根繪畫雕塑學校（Skowhegan School of Painting and Sculpture）就讀。他是漫畫家，現居伊利諾州的橡樹園市（Oak Park）。除了發表許多漫畫和插畫作品之外，他還出了兩本畫冊，都叫做《新奇記事簿》（The ACME Novelty Datebook）。

高中時，我有一搭沒一搭地畫了一段時間的畫冊，可是，流行文化讓我分心，我總是畫不到幾頁就停筆，算不上持續的習慣。大一的時候，我開始畫畫冊，原因很簡單，因為我發現如果不趕快開始，可能就永遠不會畫（而且，那時的我可憐又孤獨，希望能把我的迷人之處記錄下來）。不用說，當時我很迷惘，想要趕快進入學校裡教的藝術境界，又覺得自己能力不足。那是 1980 年代中期，所謂的後現代繪畫鼎盛，畫風有諸多並列和過度思考，讓我對於自己的方向困惑不已，也不確定是否應該把情緒直接反映在畫頁上。不過，兩年後，我第一次接觸到羅伯特・克朗布的《2001》（Zwei Tausend Eins）畫本，它們真是救了我一命。我對於克朗布的漫畫本來就很熟悉，可是不知道他在畫圖上居然下了如此大的苦功，全為了認真熱切地看待這個世界。這正是我當初進入藝術學校的初衷，後來卻逐漸迷失。我不確定如果我沒有看到他的畫冊，我是否能夠釐清想法、回到正軌。我馬上

專心地直接從人生經驗來畫圖。其實，我在學校的寫生課上，早就已經本本分分地畫，附帶一提，這門課是文學課以外，我修過最棒的課程。因此，我突然發現我的畫冊成了庇護所，不再讓我覺得自己不可救藥、毫不聰明。羅伯特・克朗布讓我再度找回自我，在翻閱他的畫冊之前，我一直不知道早在童年時期就已失去自我。有基於此，我認為他是現今最重要的藝術家，不管讀者是不是藝術家，他的作品都能激出每個人內心真誠的方向舵。

形影不離的伴侶

從此，我也開始畫克朗布式的畫冊，以它做為更瞭解世界的媒介，畫出無拘放縱的連環漫畫、規畫雕刻與繪畫作品、記錄每日瑣事以及和自我對話。可是，到了我三十幾歲的時候，我發現生命中的一大部分被我遺忘。我在地球上的時間，有好幾個月就這樣消逝，趁我在畫圖桌上編造故事時悄悄溜走。於是，在

2002 年中期，我開始加畫漫畫日記來記錄生活（有這個念頭要拜漫畫家詹姆斯 · 寇恰卡之賜）。從此我就持續寫這本日記，早晚寫著、畫著前一天發生的事情：古怪的瑣事、夢境、後悔對人說出的蠢話或氣話等等。每一頁所記錄的事情，從一到十二天都有，要看我的生活是否有趣而定。女兒出生後，我記的幾乎全都是她的事情，如果可以，我會一直記到我死去為止。如果她想要，我會把日記都留給她。不過，我不會把它們付梓，因為內容太私密、太乏味，除了家人以外，不會有人感興趣，就連我太太瑪妮也沒興趣。本書所附的，是我最近才畫好的幾頁，也是最無趣的部份，請多包涵。

開始手繪日記後，我另一本畫冊退居次角，這也因為我已經很少出門。我以前畫冊裡的作品多半在火車上或課堂上完成，用來消磨時光，讓我能回頭畫我的漫畫。重點是，除了漫畫內容外，我現在多少能夠將以前的思維融入漫畫構圖本身。那種無拘無束的畫冊創作方式已經沒有必要。不過，我偶爾還是會寫生，因為我認為寫生是迫使人們走出「成人樣板模式」（也就是，未真正看清世界，在半盲的情況下自顧自走的心態）的唯一方法，諷刺的是，卡通多多少少有這種躲避的意味存在。

長途旅行或需要在外過夜時，我就會把日記和畫冊都帶著；不像以前年輕的時候，我連去雜貨店或拜訪朋友，都要隨身攜帶這兩樣東西。也許等我女兒大一點，我不再需要看顧她，這兩樣東西又會和我形影不離。另外，我從 1980 年代就開始隨身帶一本口袋大小的畫冊。基本上它是大畫冊的縮小版，記錄著幾乎

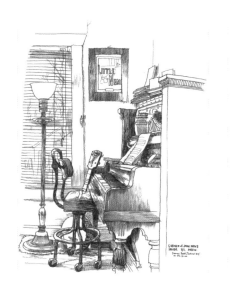
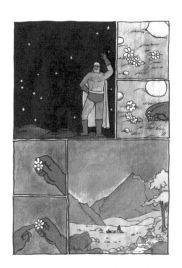
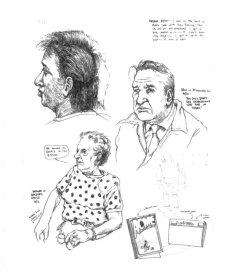
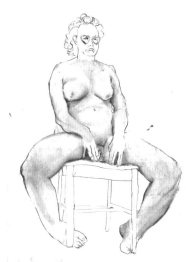

沒有進一步發展性的構想或圖畫，除非拿它來測量長度或當電話簿，否則我不會再翻閱內容。

塗鴉工具

我還在使用可怕的深藍色史特拉斯摩（Strathmore）畫冊，自從母親在 1986 年買了一疊這種畫冊送給我，我便一直用這個牌子。它們的紙質很差，裝訂又爛，可是，基於習慣、一致性和感情因素，就一直沿用至今。

早期的史特拉斯摩紙質其實不錯，可是，美國的美術用品就像其他東西一樣，這些年來沒什麼長進。

我寫生時，通常用蘸水筆或彈性尖頭自來水筆，加上防水墨汁，畫日記時，則用 Rapidograph 筆和毛筆。我偶爾也會用水彩和彩色墨水，沒什麼特別的媒材。

畫圖很少讓我心情舒暢。如果將它出版，公諸於世，我會覺得有些噁心，至少會極度尷尬。

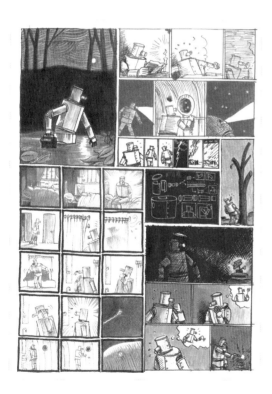

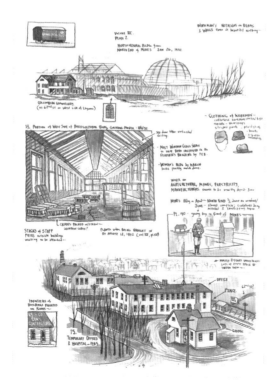

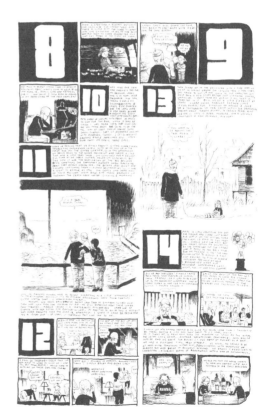

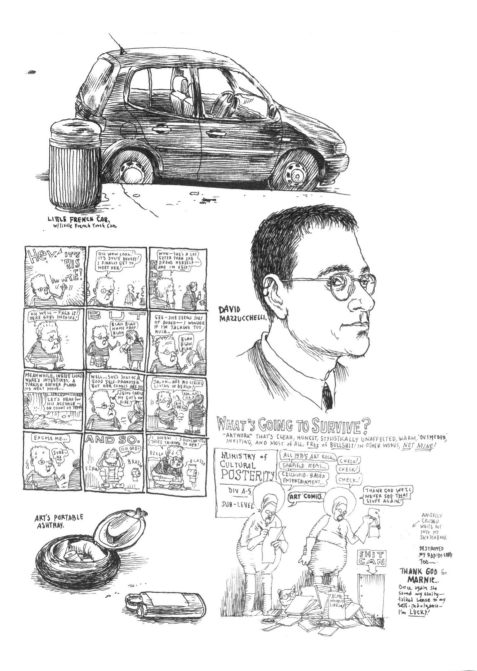

我花很多時間擔心畫頁是否有趣，某些顏色的效果好不好，新畫作是否毀了還不算差的舊畫作。都是些令人氣餒的蠢念頭，可是，我是個非常緊張不安的人。我其實想利用畫冊舒緩焦躁的情緒，顯然效果不彰。我偶爾會想出不一樣的敘事方式，但通常又覺得這麼做很可笑，因為它讓我想起在藝術學院的日子，於是，我又開始在畫圖時自言自語。

長遠來看，出版我的畫冊可能是個錯誤。藝術家最慘的遭遇之一，就是發現自己成為一個「名人」，但我仍然在畫冊裡嘲笑這件事。這也是我開始畫私密連環漫畫日記的另一個原因。

當我回頭翻閱以前的畫冊，我感到驚駭不已。尤其是以前覺得還不錯的畫作，現在看來比記憶中的還要糟糕。

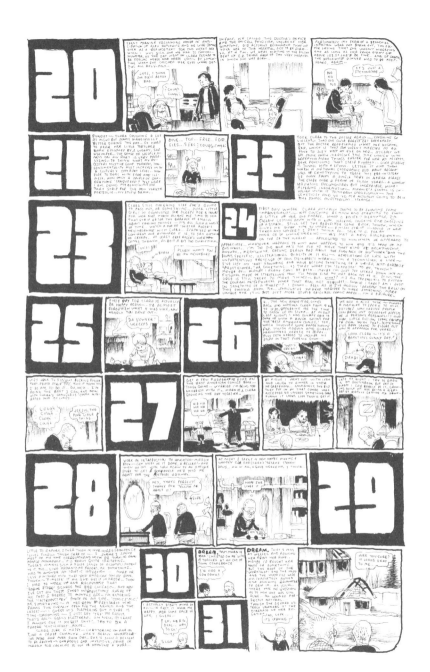

Andre & Marcie's House — 12/29

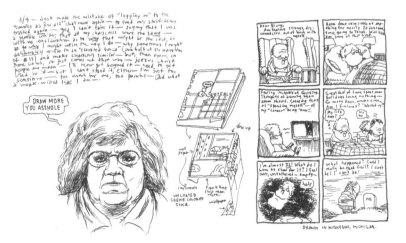

Drawn in Muskegon, Michigan.

邊畫邊編故事

梅蘭妮 · 福特 · 威爾森
Melanie Ford Wilson

梅蘭妮出生於愛達荷州的家樂市（Kellogg），童年住過美加多地。她於溫尼伯市（Winnipeg）的曼尼托巴大學（University of Manitoba）取得英語學士，又在艾爾伯他市（Alberta）的卡加利皇家山大學（Mount Royal College in Calgary）取得新聞學位，畢業後，曾短暫從事新聞工作，之後到葛蘭麥柯文大學（Grant MacEwan College）唸視覺傳播。她是自由設計師、插畫家，畫過不少童書，現居安大略的柏林頓市（Burlington）。

▶ 作品網站 www.melaniefordwilson.com

我熱愛畫圖，愛死它了。它就像我的頭髮或腳指甲一樣，是我的一部分，更像氧氣一樣不可或缺。這就是我會去做的事情，如同呼吸一樣自然。畫圖時，我感到全然放鬆，彷彿在漂浮。每樣事物都像懸浮在空中，更輕巧、更美好。即使我對我所畫的不滿意，或成品不如預期，感覺還是很好。

不管畫什麼，我都會自己編個小故事，無論有沒有寫下來，之後再回頭翻閱，我都能記得畫中故事的每個細節。我的畫冊絕對有說故事的成份在。有時候，我會把我在書裡看到的虛構人物畫下來，讓他們在我的眼中變得更真實。或者，我會畫下一段經驗或街上某個路人，不一定畫得和本人很像，我所詮釋的，是他們傳達給我的感受。或者，我可能會把吸引我注意的部份加以誇大，讓我看個清楚。舉例來說，修長的頸項或寬大的背影、大膽的時尚感、調情的一瞥、自鳴得意的味道或某個心懷不軌的人。

畫冊的便利性

我身邊一定會放兩、三本畫冊。如果我記得，就會帶著畫冊，可是，我常常發現把它們放在袋子裡太過笨重（我偏愛大型畫冊，至少要大於8.5吋×11吋，我會盡量找最大本的）。所以，我多半在家畫圖，在床上、在後院，偶爾也會在我的畫圖桌上，而且常常在浴缸裡畫，儘管這個地點不太可行。

是否成冊對我來說並不重要。我注重的是方便性，能收納雜亂。在畫冊裡畫圖和畫在單張紙與畫布上，沒什麼不同，只是畫冊裡的作品多半是一時興起，比較隨性。如果要畫一幅油畫或設計案，我就會稍微有系統性地構圖，並計畫如何下筆。

我的畫冊是個遊樂場，甚或是個倉庫，存放著我未來可能會（也可能不會）用的構想和人物。它們主要的目的，是給我一個玩樂的空間，在沒有創作「真正藝術」或與人分享的壓力下，恣意探索線條、畫作和構想。不過，有

時候如果我畫得不錯，或捕捉到我想與人分享的畫面，我還是會與人分享。

我什麼都塗鴉，毫不間斷，購物清單、收據、我的桌面、我的腿和手、書的封面、我老公……嗯，沒錯，全都在我的畫冊裡！每次清理工作室或整間屋子時，我會把喜歡的塗鴉紙片放入盒子裡。然後，每隔幾個月，我會整理盒子，把喜歡的塗鴉，或類似的幾個圖片，用膠帶或膠水貼在畫冊裡，以便「安全留存」。

用畫冊解決問題

我利用畫冊來解決問題。例如，我曾經不知道如何畫出頭部和頸部連接的地方，於是，我一再畫著頭部和肩膀，想要記住正確的位置，以後不用看照片，我也能畫出來。另外，我常常畫下在我腦中嬉戲的虛幻人物，他們從各個角度看去的形象、臉部的各種表情等等。

我的畫作以黑白居多，因為隨手拿支鋼筆或鉛筆來作畫，是最容易的事，所以，我偶爾會鞭策自己嘗試不同的媒材或色彩，需要使用水和顏料，讓一切得到平衡。我會把畫冊裡的圖掃描到電腦，在數位世界裡與它們同樂。我還會逼自己「學習」去畫那些我懶惰時避免去畫的東西，像是汽車、建築、各種機械等。我比較喜歡畫有機物體：人類、植物、花朵、樹木、動物和水果。我一而再、再而三地畫同一個東西（同一動物、同一姿勢），做為瞭解它的一種方式，將其嵌入我的記憶，下次需要再畫時，就能憑記憶畫出來。

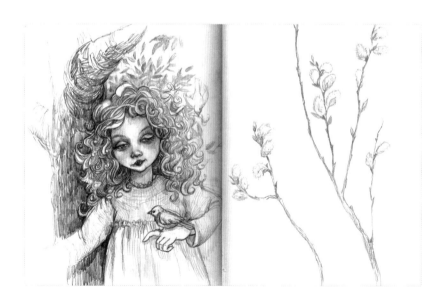
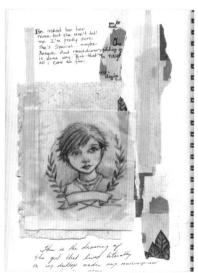

小時候，我就認為真正的藝術家不會照著畫，尤其不照著相片來畫。我不知道，這是因為我不明白寫生是發展觀察這一環藝術技巧的重要部分，還是我以為所有偉大的藝術，都是從想像中創作而來。等到十二歲時，我對於任何照著畫的形式都有極大偏見。當然，現在我知道我的想法不正確，但以往的偏見依舊在心中揮之不去，成為一種我一直想擺脫的「習慣」。如果我看著照片畫，我會覺得在「作弊」，會責備自己如此可笑。不過，從某方面來看，這個舊偏見還是有好處。我可以光憑想

像畫出多數事物，我知道許多藝術家在這方面很吃力。我不需要尋求適當的參考資料，省下不少時間和精力。

為了打開心結

我不介意別的創作人看我的畫冊，因為我認為他們能夠瞭解並非每一幅畫都要是完美巧妙的，重點在於遊戲、實驗或只是為了打開心結。不過，如果有不熟悉藝術的人拿起我的畫冊開始翻閱，我就會有點生氣，因為我擔心他

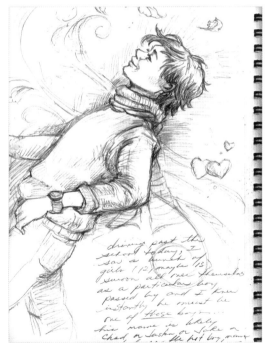

們看不懂我的畫，或不瞭解我的技巧。要我承
認這一點，還真有點不好意思，因為我應該只
為自己而畫，不在意別人怎麼想，但事實是，
我很在意，非常在意。我希望別人認為我對藝
術很擅長！我希望他們認同我的畫作獨到又特
別。

　　畫冊往往比藝術成品更能透露感情、更
有趣。我相信，不管你畫什麼或怎麼畫，你的
個性都會展現在圖畫上，我認為窺探別人的
畫冊，能得到剖析對方心智運作方式的獨特觀
點。這是一大殊榮。

塗鴉工具

　　我不在意畫冊的種類，只要它夠大、我的
手不會滑到畫頁外、可以自由移動（如果這合
情理），就可以了。我喜歡比較厚的紙張，才
不會因為我手的溫度，或在鋼筆、鉛筆的壓力
之下發皺。

　　我多半使用鉛筆，通常是自動鉛筆或軟
芯畫圖筆。我喜歡軟性的媒材，從 2B 到 6B，
HB 也可以，不喜歡用硬鉛筆。我也常用原子
筆、還有匹格瑪麥克朗（Pigma Micron）墨水
鋼筆。最近我用毛筆嘗試了許多水墨畫。偶
爾也會在畫冊裡用壓克力顏料，一般而言，
我比較喜歡在較硬的平面上用顏料，像插畫
板（illustration board）等等。

別太認真看待

　　對於那些有意畫畫冊的人，我的建議是：
放手去做吧！一直畫下去，直到它變得自然而
然。享受畫畫冊的樂趣，不要害怕畫壞，也不
要擔心別人會看見，用自己感覺最棒的方式、
最方便取得的媒材，為自己而畫。盡量不要與
人比較；不要評斷。和多數事情一樣，聽起來
簡單，要落實卻不容易。盡量不要太認真看待
畫畫冊這件事。

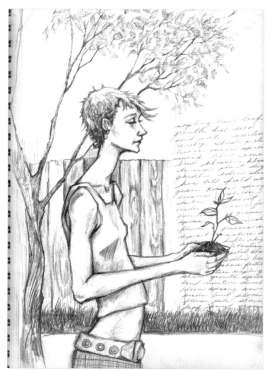

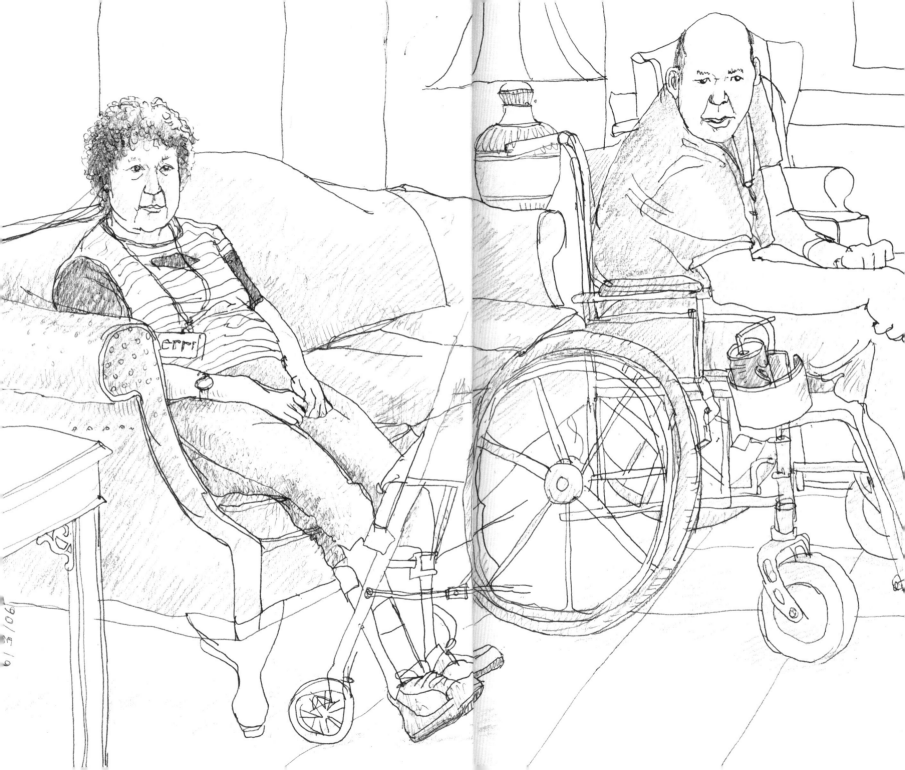

6/3/06

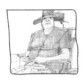

看護中心的手繪旅程

辛蒂 ‧ 伍德
Cindy Woods

辛蒂出生於維吉尼亞州的里奇蒙市（Richmond），於維吉尼亞州立聯邦大學（Virginia Commonwealth University）取得插畫藝術學士，目前於專門照護殘障人士的維吉尼亞看護中心（The Virginia Home）擔任兼職接待員，也住在這裡。
▶ 作品網站 www.learndaily.blogspot.com

我的畫圖旅程走得很緩慢。我不記得小時候畫過什麼圖，高中時也沒下過什麼功夫，頂多塗鴉而已。不過，我一直都很喜歡看童書和藝術書籍，在我離家前，這份對圖像的熱愛都未能敦促我自己動筆。最後，保羅 ‧ 霍加斯（Paul Hogarth）的書《圖繪眾生》（*Drawing People*）啟發了我，再加上搬到看護中心後，大家都願意當我的模特兒，於是我終於開始動筆。這裡每週都有西洋棋俱樂部的聚會，他們專注於棋局，讓我能夠安心觀察他們，不會被注意。就這樣，我對畫圖有了信心，便開始要求別人為我擺姿勢。這種透過畫圖的介紹方式，讓我認識很多人。我住在這裡已經三十多年，這些人多半已經辭世，讓我這些早期的畫作更顯珍貴。

因為部落格才畫畫冊

我就是這樣開始畫圖的，雖然中間也停筆多次，但它已成為我生命中的一部分。奇怪的是，這段期間我沒有使用畫冊。畫畫冊是最近才有的習慣，我後悔沒有早點開始。雖然藝術學校鼓勵學生畫畫冊，但不知怎麼的，當初我並沒有這麼做。在畫冊裡畫圖有時令人害怕。網路的出現，促使我開始畫畫冊。我看到許多漂亮的網頁，才開始後悔沒有屬於自己的冊頁來翻閱。我喜歡時間進展的感覺，在這方面，畫冊要比以前使用的單張紙強多了。更令我後悔的是，當我開始畫插畫，我便不再寫生、不再畫我的朋友，留下了好幾年的空白。

現在仍有一整棟的人們願意當我的模特兒，我開始在第一本畫冊裡畫滿這些人像。我還有一本旅行用的小畫冊，放在背包裡，只要有機會就學學速寫。我加入了人體素描社團，因此另外有一本專門畫人體素描的畫冊。將這些圖畫放在我的部落格上，能迫使自己不斷畫下去。我以前從來沒有持續畫過這麼長的時間，真是受益良多。我更加留心，隨時搜尋可以畫或我想記住的有趣事物。翻閱以前的畫冊，尤其是旅遊畫冊，我可以記起當天的片

段，要不是把它們畫下來，很可能我早就忘記。我對於我的圖畫更有自信了，下筆畫某一場景的速度也更快。即使沒有時間，我也能快速畫下重點，之後再參考它們，憑記憶在畫冊中畫出。

我進步了很多，但有時還是會害怕畫壞，不敢碰畫冊。由於我的殘疾，無法長久拿著畫冊畫圖。我不想失去好不容易累積起來的畫圖動能，所以除了畫冊外，我一定記得帶著雜貨店買來的便宜記事本，至少在我覺得沒有把握畫好、畫畫冊壓力太大時，可以換著使用。

網路上有許多範例，啟發我不斷尋找、嘗試新事物。我很想知道在固定時間定點畫圖是什麼感覺，還有，全憑想像畫完一整本畫冊又會是什麼樣子。我想嘗試拼貼，加強構圖和手

寫字。如果我能記得我的夢境，有一本專畫夢境的畫冊也不錯。我的起步慢，也緩慢地發展出畫畫冊的習慣，現在，我已經無法停筆。

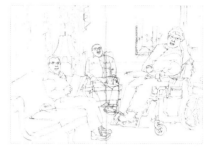

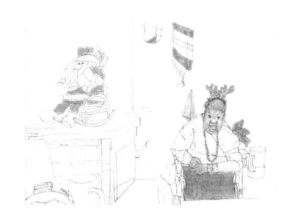

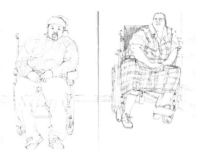

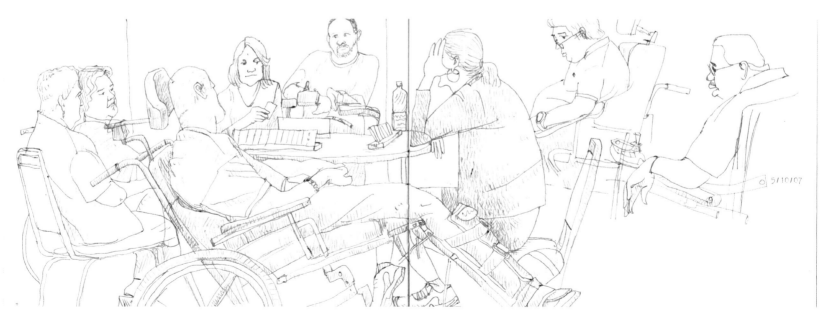

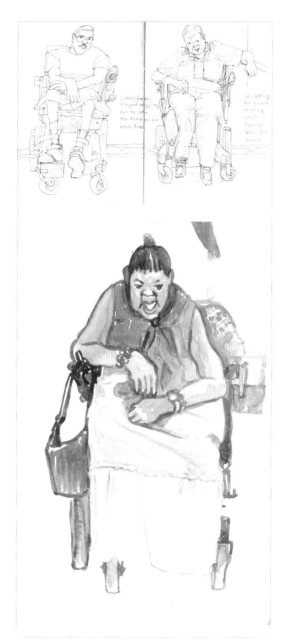

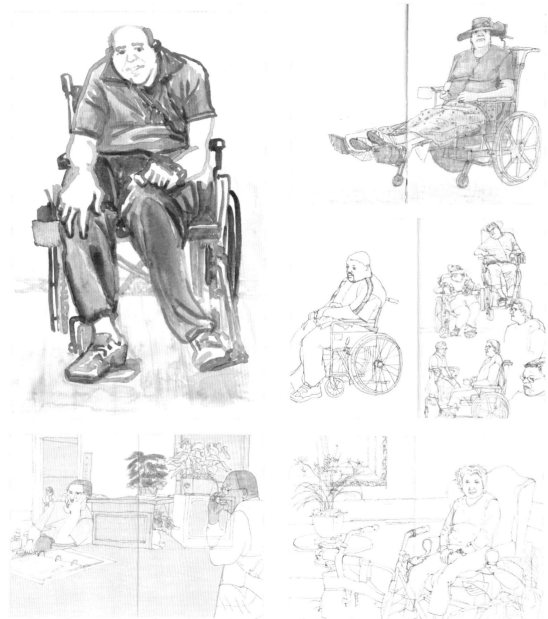

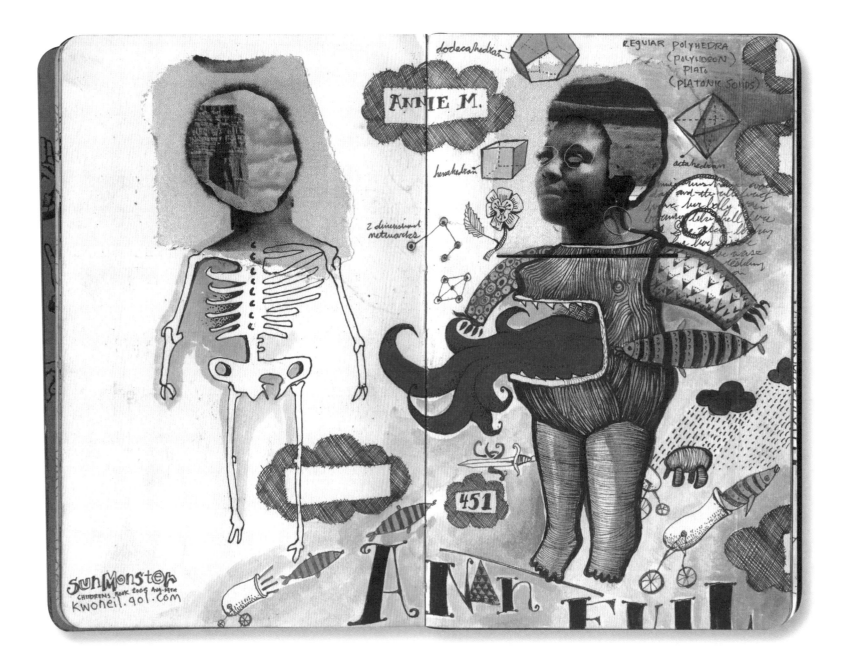

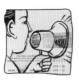

沒有商業污染的地方

布萊斯 · 懷莫爾
Bryce Wymer

布萊斯成長於佛羅里達州的西棕櫚灘市（West Palm Beach），現居紐約布魯克林。他於佛州沙拉索塔市（Sarasota）的瑞格林藝術與設計學院（Ringling College of Art and Design）研讀插畫與設計，目前在廣播及動畫設計業，從事插畫與設計工作。
▶ 作品網站 www.brycewymer.com

在我的許多作品中，就屬手繪日記目的性最強，也是最真實的藝術形式。這是少數幾個我能依自己的期許表達看法的地方之一，是自我探索的管道，沒有受到商業主義和金錢獲利的汙染。當我翻閱畫完的日記，我能清楚記得當時的心境。

我的日記擁有書的形式，跟我使用它們的方式有很大的影響。翻頁之間，事情又有改變。例如，有時候創作遭遇瓶頸，好幾個禮拜無法完成，我需要翻到下一頁，暫時不去看這個構想，才能讓事情保持新鮮。翻頁能讓心境沉澱，就像有些藝術家把畫布翻過來靠牆放，或把設計藏在電腦檔案一樣。

我盡量不為畫冊訂定太多規則。唯一持續奉行的是：每一本新畫冊，我都從第四頁開始畫。我不知道真正原因是什麼，我想是前三頁比較令人生畏吧。我後來才會回頭畫這三頁。

我偶爾會在畫冊裡草擬工作上的概念，但最後都會把它們刪改，塗上顏料，或蓋上新的圖畫。到那個時候，它們原本的目的已經達成。它們繼續發展，成為令人驚奇的全新畫作。

第一種真正溝通的方式

我算不上有畫畫冊的規矩；都是一時的衝動，自由發揮。有時我會挑戰自己，例如，連續一個月每天畫一幅人像。可是，中斷的時間居多。

我一直在畫。這是我學會的第一種真正溝通的方式。我從十二、三歲的國中時期就開始手繪日記。回頭翻閱舊日記，我發現以前的我比現在更講求完美。有許多頁被撕掉或重畫。這些年來，我學到不完美是我的作品裡最強烈、也最有力的一面。

過去幾年來，我對於記錄周遭產生極大興趣。我畫房間、公園、建築、身邊一切事物，從這種代表性記錄中獲得極大慰藉。

通常我可以在三個月內畫完一本一百頁的 Moleskine 畫冊。我的畫冊絕對隨身攜帶，

所以偶爾也會找不到它們，奇怪的是，我在
1997 年以後所畫的每一本畫冊，最後都回到
我溫暖的懷抱。

塗鴉工具

　　多年來，我幾乎用過每一種品牌的畫冊。
老實說，除了 Moleskine 以外，幾乎每一本都
會散掉。Moleskine 品質優良，水彩畫冊和標
準畫冊我都會換著用。

　　我在畫冊裡用過各種美術用品，水粉、鉛
筆、001 匹格瑪麥克朗、溫莎紐頓牌旅行用水
彩組、各式拼貼元素、超級 77 和黑墨水。

　　畫冊一畫完，我就把它們放在無酸密閉袋
裡。我對它們很小心；沒有它們，我會感到失

落，畫冊是唯一讓我產生這種感覺的物品。

　　我喜歡別人翻閱我的畫冊。人們從不會
說「這東西的目的是什麼」或者「這是為誰而
畫」，我喜歡這一點。好像是他們知道所翻閱
的東西完全屬於我。書本的形式讓人們很自
在，它們有熟悉感。唯一讓人感到陌生的是：
我的畫冊絕無僅有。如果他們不喜歡某一幅圖
畫，可以馬上翻到下一頁，看不同畫作。我認
為這帶給人一種熟悉的舒適感。

　　我給手繪日記者的建議是：不要羞於犯
錯。忍受它們一陣子，它們將會解放你。

Bryce Wymer

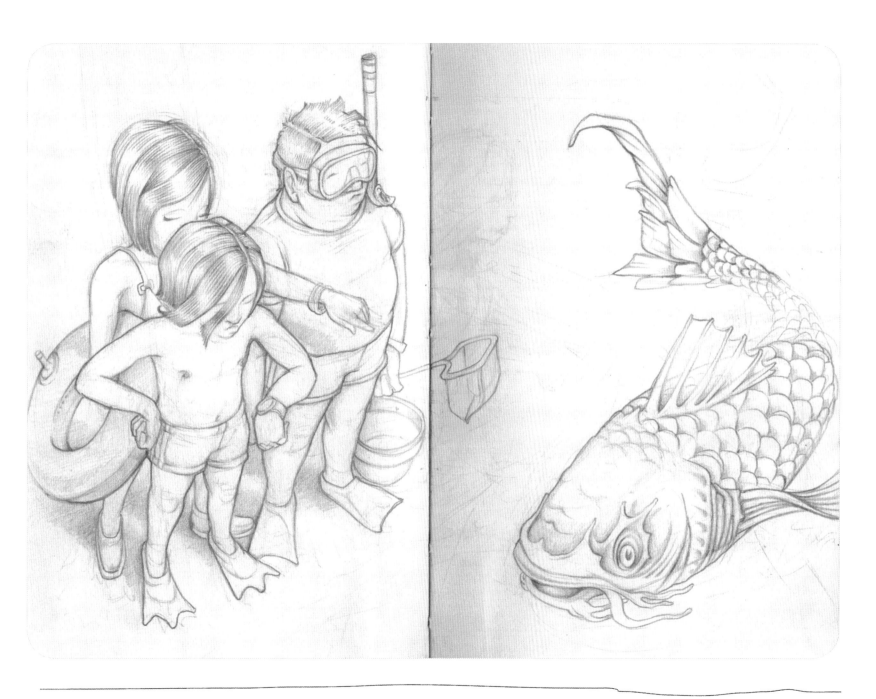

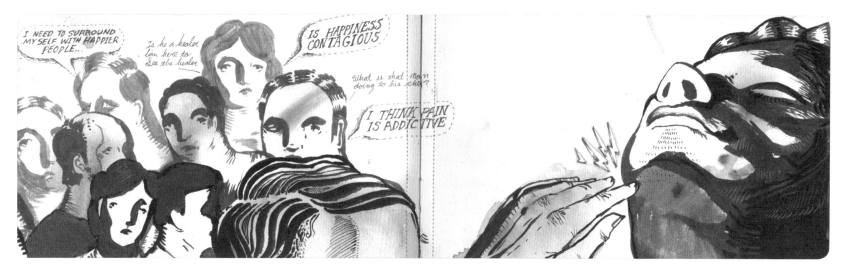

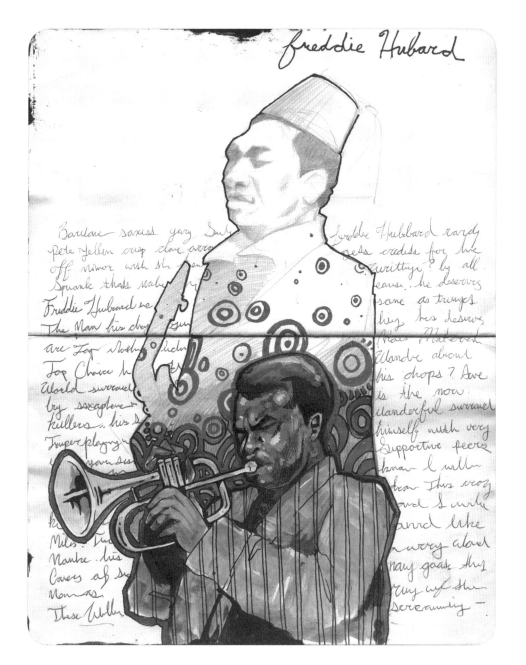

Freddie Hubard

Baritone saxiss very Sul...
Pete Yellen crisp clean acro...
off minor wesh she open...
Squonk thats make ...
Freddie Hubbard ...
The Man his chop sun...
are Top Noch... duche...
Top Choice ...
World surviva...
by sssaxophone →
killers. his ...
Temper playing ...
... van sis...
...
Miles ...
Nanke his ...
Covers af su...
Mamas ...
these Ubll...

Freddie Hubbard rarely
gets credits for live
writting? by all
reason. he deserves
same as trumpe...
hey his desires
Now Mateved
Wonder about
his chops? Awe
is the now
wonderful surviva
himself nush very
Supportive peers
... l will...
... This wrong
... I write
... and like
... very aloud
... may goes this
... very up the
Screaming —

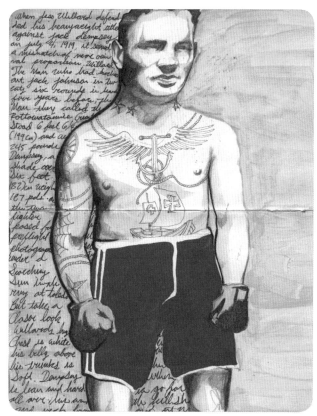

When Jess Willard defen
ded his heavyweight title
against Jack Dempsey
on July 4, 1919 it seem
a mismatch of more omi
val proportion. Willard
The Man who had knock
out Jack Johnson in tw
ty six rounds in Ma
five years before, th
Man they called th
Pottowatamie Gia
Stood 6 feel 6½
(199cn) and ai
245 pounds
Dempsey, a
shade over
six feet
182kn weigh
187 pds a
then twa
fighter
passed fo
preflight
photograp
render d
Scorching
Sun wafe
very at Tol
But take a
closer look
Willards hu
Chest is white
his belly above
his trunks is
soft Dempsey
de lean and hard
all over his an...

THE TALK, LAUGHTER
GREASEPAINT.
POWDER, PERFUM
SWEAT. ALCOHOL.
FOOD ALL BLENDED TOGETHER
COOCKED LIKE A STE
OR A RESTURANT
RANGE

手繪人生 2

An Illustrated Life: Drawing Inspiration from the Private Sketchbooks of Artists, Illustrators and Designers

作　　者	丹尼‧葛瑞格利（Danny Gregory）
譯　　者	劉復苓
封面設計	羅心梅
總 編 輯	郭寶秀
特約編輯	吳佩芬
行銷企畫	力宏勳、楊毓馨

發行人	涂玉雲
出版	馬可孛羅文化
	104台北市民生東路二段141號5樓
	電話：886-2-25007696
發行	英屬蓋曼群島商家庭傳媒股份有限公司城邦分公司
	104台北市中山區民生東路二段141號2樓
	客服服務專線：(886)2-25007718；25007719
	24小時傳真專線：(886)2-25001990；25001991
	讀者服務信箱：service@readingclub.com.tw
	劃撥帳號：19863813　戶名：書虫股份有限公司
香港發行所	城邦（香港）出版集團有限公司
	香港灣仔駱克道193號東超商業中心1樓
	E-mail:hkcite@biznetvigator.com
馬新發行所	城邦（馬新）出版集團
	41, Jalan Radin Anum,Bandar Baru Seri Petaling,
	57000 Kuala Lumpur,Malaysia
製版印刷	前進彩藝有限公司
初版一刷	2009年12月
二版一刷	2018年10月
定價	380元

AN ILLUSTRATED LIFE: DRAWING INSPIRATION FROM THE PRIVATE SKETCHBOOKS OF ARTISTS, ILLUSTRATORS AND DESIGNERS by DANNY GREGORY
Copyright: © 2008 by DANNY GREGORY
This edition arranged with F & W PUBLICATIONS, INC. (FW)
Through Big Apple Tuttle-Mori Agency, Inc., Labuan, Malaysia.
Traditional Chinese edition copyright ©2018 MARCO POLO PRESS , A Division of Cité Publishing Ltd.
All rights reserved.

ISBN：978-957-8759-33-6（平裝）

城邦讀書花園
www.cite.com.tw

國家圖書館出版品預行編目資料

手繪人生 / 丹尼.葛瑞格利(Danny Gregory)
作；劉復苓譯. -- 二版. -- 臺北市：馬可孛
羅文化出版：家庭傳媒城邦分公司發行，
2018.10　冊；　公分. -- (Act；MA0010X-
MA0011X)
譯自：An illustrated life : drawing
inspiration from the private sketchbooks of
artists, illustrators and designers
ISBN 978-957-8759-33-6(第2冊：平裝)

1. 插畫 2. 筆記3. 畫家
947.45　　　　　　　　107015228